손글씨를 잘 쓰려

⊙ 바른자세

　글씨를 예쁘게 쓰고자 하는 마음과 함께 몸가짐을 바르게 해야 아름다운 글씨를 쓸 수 있다. 편안하고 부드러운 자세를 갖고 써야 한다.

① 앉은자세 : 방바닥에 앉은 자세로 쓸 때에는 양 엄지 발가락과 발바닥의 윗 부분을 얇게 포개어 앉고, 배가 책상에 닿지 않도록 한다.
　　　　　그리고 상체는 앞으로 약간 숙여 눈이 지면에서 30㎝ 정도 떨어지게 하고, 왼손으로는 종이를 가볍게 누른다.

② 걸터앉은자세 : 걸상에 앉아 쓸 경우에도 앉을 때 두 다리를 어깨 넓이만큼 뒤로 잡아 당겨 편안한 자세를 취한다.

⊙ 펜대를 잡는 요령

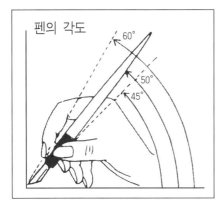

펜의 각도

60°
50°
45°

① 펜대는 펜대끝에서 1㎝ 가량 되게 잡는 것이 알맞다.

② 펜대는 45~60°만큼 몸쪽으로 기울어지게 잡는다.

③ 집게 손가락과 가운데 손가락, 엄지 손가락 끝으로 펜대를 가볍게 쥐고 양손가락의 손톱 부리께로 펜대를 안에서부터 받치며 새끼 손가락을 받쳐 준다.

④ 지면에 손목을 굳게 붙이면 손가락 끝 만으로 쓰게 되므로 손가락 끝이나 손목에 의지하지 말고 팔로 쓰는 듯한 느낌으로 쓴다.

⊙ 펜촉을 고르는 방법

① 스푼펜 : 사무용에 적합한 펜으로, 끝이 약간 굽은 것이 좋다. (가장 널리 쓰임)

② G 펜 : 펜촉끝이 뾰족하고 탄력성이 있어 숫자나 로마자를 쓰기에 알맞다. (연습용으로 많이 쓰임)

③ 스쿨펜 : G펜보다 작은데, 가는 글씨 쓰기에 알맞다.

④ 둥근펜 : 제도용으로 쓰이며, 특히 선을 긋는데에 알맞다.

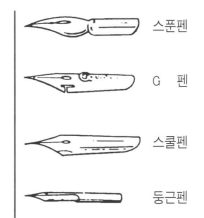

스푼펜

G 펜

스쿨펜

둥근펜

漢字의 쓰기 순서와 그 응용

한자를 쓸때는 바른순서(즉 필순, 획순)에 따라 쓰게되면 가장 쓰기도 쉽고 보다 빨리 쓸 수도 있으며 모양도 아름다워지게 되니 아래와 같은 일반 원칙을 익혀 두어야 할 것이다.

1. 위에서 아래로 쓸때 三 (一 二 三) 冬 (ノ ク 夂 久 冬) 言 (ヽ 亠 亠 亖 言 言 言) 意 (ヽ 亠 亠 产 产 音 音 音 意 意) 喜 (一 十 吉 吉 吉 吉 吉 吉 壴 喜 喜 喜)	**2. 왼쪽에서 오른쪽으로 쓸때** 川 (ノ 丿 川) 江 (ヽ ジ ジ 氵 汀 江 江) 側 (ノ イ 亻 仴 伵 但 俱 側 側 側) 街 (ノ ク イ 彳 彳 徍 徍 徍 徍 街 街) 順 (ノ 刂 川 川 川 川 順 順 順 順 順)
3. 가로획을 먼저 쓸때 十 (一 十) 正 (一 丁 下 正 正) 世 (一 十 卅 卅 世) 共 (一 十 卅 共 共 共) 無 (ノ 亻 午 午 午 缶 無 無 無 無 無 無)	**4. 세로획을 먼저 쓸때** 田 (ヽ 冂 曱 田 田) 角 (ノ ク 夕 角 角 角 角) 臣 (丨 厂 厂 臣 臣 臣 臣) 再 (一 冂 冂 而 再 再) 馬 (丨 厂 厂 馬 馬 馬 馬 馬 馬 馬)
5. 가운데를 먼저 쓸때 小 (丿 小 小) 水 (丿 冫 水 水) 出 (丨 屮 屮 出 出) 承 (ヿ 了 了 承 承 承 承 承) 樂 (ノ 白 白 白 白 伯 紃 紃 樂 樂 樂 樂)	**6. 바깥 부분을 먼저 쓸때** 内 (丨 冂 内 内) 同 (丨 冂 冂 同 同 同) 病 (ヽ 亠 广 广 疒 疒 疒 病 病 病) 間 (丨 卩 卩 卩 卩 門 門 門 門 問 間) 國 (丨 冂 冂 冂 冂 冋 國 國 國 國 國)
7. 꿰뚫는 세로 획을 맨 끝에 쓸때 中 (丨 冂 口 中) 半 (ヽ ゝ 午 丝 半) 平 (一 ᐢ ᐢ 二 平) 車 (一 ᄀ 冂 戸 日 亘 車) 事 (一 ᄀ 币 戸 耳 彐 亘 事)	**8. 꿰뚫는 가로 획을 맨 끝에 쓸때** 子 (ヿ 了 子) 女 (く 女 女) 母 (ㄴ 夕 母 母 母) 安 (ヽ ヽ 宀 穴 安 安) 册 (丨 冂 卌 皿 册)
9. 삐침을 파임보다 먼저 쓸때 人 (ノ 人) 八 (ノ 八) 丈 (一 ナ 丈) 及 (ノ ア 乃 及) 便 (ノ イ 亻 佇 佢 佰 佰 伊 便)	**10. 오른쪽 위의 점을 맨 끝에 쓸때** 戈 (一 ナ 戈 戈) 成 (一 厂 厈 成 成 成) 成 (一 厂 厉 成 成 成) 補 (ヽ ゔ ネ ネ 衤 衤 初 袻 袻 補 補) 減 (ヽ ジ 氵 汇 汇 减 减 減 減 減 減)

천자문은 한문을 처음 배우는 사람들을 위한
교과서 겸 습자교본으로 중국 양(梁)나라의 주흥사(周興嗣)가
무제(武帝)의 명에 따라 지은 책이다.
한국에서 널리 알려진 천자문은 조선시대 명필인
한호의 석봉천자문이다. 중복된 글자가 없으며,
초보자의 한자학습으로 기본적인 한자를 모아
읽기 좋은 문장으로 만들었다.

天	하늘 천	大부	1획	天					
	一 二 チ 天								
地	땅 지	土부	3획	地					
	一 十 土 圫 圸 地 地								
玄	검을 현	玄부	0획	玄					
	丶 亠 玄 玄 玄								
黃	누를 황	黃부	0획	黃					
	一 十 廿 井 芇 芇 昔 昔 黃 黃 黃								

해설 天地玄黃(천지현황) 하늘은 아득히 멀어 그 빛이 검고 땅은 넓어 그 빛이 누렇다.

宇	집 우	宀부	3획	宇					
	丶 宀 宀 宇 宇 宇								
宙	집 주	宀부	5획	宙					
	丶 宀 宀 宀 宁 宙 宙 宙								
洪	넓을 홍	水(氵)부	6획	洪					
	丶 冫 氵 汁 泄 洪 洪 洪 洪								
荒	거칠 황	艸(++)부	6획	荒					
	丶 十 卄 艹 芒 芒 芒 芒 荒 荒								

해설 宇宙洪荒(우주홍황) 하늘과 땅 사이는 넓고 커서 끝이 없다.

日	날 일	日부	0획	日					
	丨 冂 日 日								
月	달 월	月부	0획	月					
	丿 刀 月 月								
盈	찰 영	皿부	4획	盈					
	丿 乃 及 及 盈 盈 盈 盈 盈								
昃	기울 측	日부	4획	昃					
	丶 冂 日 日 旦 尽 昃 昃								

해설 日月盈昃(일월영측) 해는 서쪽으로 기울고 달도 차면 기울어진다.

辰	별 진 辰부 0획							
	一 厂 厂 厂 辰 辰 辰	辰						
宿	잘 숙 宀부 8획							
	、 ` 宀 宀 宀 宿 宿 宿 宿 宿	宿						
列	벌릴 렬 刀(刂)부 4획							
	一 厂 歹 歹 列 列	列						
張	베풀 장 弓부 8획							
	一 一 弓 引 引 引 引 張 張 張	張						

해설 辰宿列張(진숙렬장) 별들이 해와 달과 같이 하늘에 넓게 퍼져 있다.

寒	찰 한 宀부 9획							
	、 ` 宀 宀 宀 宋 宋 宋 宋 宋 宋 寒 寒	寒						
來	올 래 人부 6획							
	一 厂 厂 厂 꺅 꺅 來 來	來						
暑	더울 서 日부 9획							
	丶 冂 曰 曰 旦 星 昱 暑 暑 暑 暑	暑						
往	갈 왕 彳부 5획							
	丿 彳 彳 彳 往 往 往 往	往						

해설 寒來暑往(한래서왕) 추위가 오면 더위가 물러간다. 즉, 사철의 바뀜을 말함.

秋	가을 추 禾부 4획							
	一 二 千 禾 禾 禾 秋 秋 秋	秋						
收	거둘 수 攵부 2획							
	丨 丨 収 収 收 收	收						
冬	겨울 동 冫부 3획							
	丿 ク 夂 冬 冬	冬						
藏	간직할 장 艸(++)부 14획							
	一 十 艹 艹 芹 芹 芹 芹 芹 芹 莊 莊 藏 藏 藏 藏 藏	藏						

해설 秋收冬藏(추수동장) 가을에는 곡식을 거두고 겨울이 되면 추수한 곡식을 저장한다.

閏	윤달　　윤	門부　　4획	閏					
	｜ ｜ ｜' ｜'' 門 門 門 門 門 閏 閏 閏							
餘	남을　　여	食부　　7획	餘					
	ノ 入 广 夕 夕 今 自 自 郎 郎 飴 飴 餘 餘 餘							
成	이룰　　성	戈부　　3획	成					
	ノ 厂 厅 成 成 成							
歲	해　　　세	止부　　9획	歲					
	｜ 一 止 屮 屮 产 产 产 岸 岸 歲 歲 歲							

[해설] 閏餘成歲(윤여성세) 일년의 남은 시간을 모아 윤달을 두어 윤년(閏年)을 정하였다.

律	법　　　률	彳부　　6획	律					
	ノ ㇀ 彳 彳' 彳' 律 律 律 律							
呂	음률　　려	口부　　4획	呂					
	｜ 冂 口 口 尸 呂 呂							
調	고를　　조	言부　　8획	調					
	丶 一 亠 亖 言 言 言 訂 訂 訊 調 調 調 調							
陽	볕　　　양	阜(阝)부　9획	陽					
	' 阝 阝 阝' 阝' 阝' 阝' 阝曰 阝曰 陽 陽 陽							

[해설] 律呂調陽(률려조양) 여섯 개의 율(律)과 여(呂)로 천지간의 양기를 고르게 하니, 율은 양이요 여는 음을 나타낸다.

雲	구름　　운	雨부　　4획	雲					
	一 ㇒ 厂 币 币 币 雨 雨 雪 雪 雲							
騰	오를　　등	馬부　　10획	騰					
	ノ 几 月 月 月' 月' 膌 膌 膌 膌 膌 膌 膌 騰 騰 騰							
致	이룰　　치	至부　　3획	致					
	一 エ 互 丞 至 到 到 致 致							
雨	비　　　우	雨부　　0획	雨					
	一 ㇒ 厅 币 币 雨 雨 雨							

[해설] 雲騰致雨(운등치우) 수증기가 올라가서 구름이 되고 냉기를 만나 비가 된다. 즉 자연의 기상을 말한다.

露	이슬	로	雨부	12획	露						
	ー T T 雨 雨 雪 雪 雪 雪 雪 雪 雪 雪 霞 霞 露 露										
結	맺을	결	糸부	6획	結						
	´ ´ 纟 纟 糸 糸 糹 紵 結 結 結 結										
爲	할	위	爪(爫)부	8획	爲						
	´ ´ ´ ´ ´ 产 产 爲 爲 爲 爲 爲										
霜	서리	상	雨부	9획	霜						
	ー T T 雨 雨 雪 雪 雪 雪 雪 霜 霜 霜 霜 霜 霜										

| **해설** | 露結爲霜(로결위상) 이슬이 맺혀 찬 기운에 닿으면 얼어서 서리가 된다. |

金	쇠	금	金부	0획	金						
	ノ 人 ㅅ 仐 仐 余 余 金										
生	날	생	生부	0획	生						
	ノ ノ ヒ 牛 生										
麗	빛날	려	鹿부	8획	麗						
	ー ア ラ 戸 所 丽 丽 丽 严 严 严 严 严 严 严 麗 麗										
水	물	수	水부	0획	水						
	丿 刀 水 水										

| **해설** | 金生麗水(금생려수) 금은 여수에서 난다. 옛날 중국의 형남 지방 여수에서 금이 많이 나와 이런 말이
생겼다. |

玉	구슬	옥	玉부	0획	玉						
	一 二 干 王 玉										
出	날	출	山부	3획	出						
	l 屮 屮 出 出										
崑	메	곤	山부	8획	崑						
	l 屮 山 山 屵 岂 岂 崑 崑 崑 崑										
岡	메	강	山부	5획	岡						
	l 冂 冂 冋 岡 岡 岡 岡										

| **해설** | 玉出崑岡(옥출곤강) 옥은 곤강에서 난다. 곤강은 중국의 산으로 여기서 옥이 많이 나와 이런 말이
생겼다. |

劍	칼 검 刀(刂)부 13획	劍					
號	ノ 人 亼 亼 合 合 命 命 命 命 命 僉 僉 劍 劍						
巨	이름 호 虍부 7획	號					
闕	丶 丨 口 号 号 号 號 號 號 號						
	클 거 工부 2획	巨					
	一 厂 厂 巨 巨						
	집 궐 門부 10획	闕					
	丨 丨 丨 門 門 門 門 門 門 門 門 門 闕 闕 闕 闕 闕						

[해설] 劍號巨闕(검호거궐) 거궐은 칼 이름으로 구야자가 만든 보검(중국 조나라 국보)이다.

珠	구슬 주 玉부 6획	珠					
稱	一 二 チ 王 邘 珍 珠 珠 珠						
夜	일컬을 칭 禾부 9획	稱					
光	一 二 千 禾 禾 禾 稍 稱 稱 稱 稱 稱 稱						
	밤 야 夕부 5획	夜					
	丶 亠 广 产 存 夜 夜						
	빛 광 儿부 4획	光					
	丨 丨 丨 业 半 光						

[해설] 珠稱夜光(주칭야광) 구슬의 빛이 낮같음으로 야광이라 일컬었다. 야광도 조나라의 국보이다.

果	과실 과 木부 4획	果					
珍	丶 口 口 曰 甼 甼 果 果						
李	보배 진 玉부 5획	珍					
柰	一 二 チ 王 玒 玪 珍 珍 珍						
	오얏 리 木부 3획	李					
	一 十 木 木 本 李 李						
	벚 내 木부 5획	柰					
	一 十 木 木 本 杰 李 柰						

[해설] 果珍李柰(과진리내) 과일중에서 오얏과 벚의 진미가 으뜸이다. 오얏은 자두를 가리키며, 벚은 앵도과의 일종이다.

菜	나물 채	艸(艹)부 8획						
	一 十 卄 艹 莎 莎 莎 苹		菜					
	苹 莱 菜							
重	중요할 중	里부 2획						
	一 二 千 台 台 盲 重 重 重		重					
芥	겨자 개	艸(艹)부 4획						
	丶 亠 艹 艹 艿 芥 芥		芥					
薑	생강 강	艸(艹)부 13획						
	一 十 卄 艹 莎 莎 芦 苗 苗		薑					
	茴 畺 茳 茳 茳 蕈 薑 薑							

해설 菜重芥薑(채중개강) 나물은 겨자와 생강이 제일 중하다.

海	바다 해	水(氵)부 7획						
	丶 丶 氵 氵 沪 泞 海 海 海		海					
	海							
醎	짤 함	酉부 9획						
	一 丆 币 币 酉 酉 酉 酊 酔		醎					
	醎 醎 酞 醎 醎 醎 醎							
河	물 하	水(氵)부 5획						
	丶 丶 氵 氵 沪 沪 河 河		河					
淡	맑을 담	水(氵)부 8획						
	丶 丶 氵 氵 氵 沙 沙 沙		淡					
	沙 淡							

해설 海醎河淡(해함하담) 바닷물은 짜고 민물은 담백하고 맑다.

鱗	비늘 린	魚부 12획						
	丶 夕 夕 夕 夕 刍 刍 刍 魚		鱗					
	魚 鮮 鮃 鮃 鱗 鱗 鱗 鱗 鱗							
潛	잠길 잠	水(氵)부 12획						
	丶 丶 氵 氵 氵 氵 泸 泸 泸		潛					
	泮 泮 泮 潛 潛 潛							
羽	깃 우	羽부 0획						
	丿 刁 刁 羽 羽 羽		羽					
翔	날개 상	羽부 6획						
	丶 亠 艹 羊 羊 羊 羒 羒 翔		翔					
	翔 翔 翔							

해설 鱗潛羽翔(린잠우상) 비늘 있는 물고기는 물에 잠기고 날개 있는 새는 하늘을 난다.

龍	용 **룡** 龍부 0획		
	`丶 一 亠 立 产 育 育`		
	`育 育 育 育 龍 龍 龍 龍`		
師	스승 **사** 巾부 7획		
	`丿 亻 冂 自 自 自 帥 帥`		
	`師`		
火	불 **화** 火부 0획		
	`丶 丷 少 火`		
帝	임금 **제** 巾부 6획		
	`丶 亠 六 产 产 产 帝 帝`		

해설 龍師火帝(룡사화제) 중국 고대의 제왕인 복희씨는 용으로 벼슬을, 신농씨는 불로 벼슬을 기록하였다.

鳥	새 **조** 鳥부 0획		
	`丶 丆 户 户 户 自 鳥 鳥 鳥`		
	`鳥 鳥`		
官	벼슬 **관** 宀부 5획		
	`丶 丷 宀 宁 官 官 官 官`		
人	사람 **인** 人부 0획		
	`丿 人`		
皇	임금 **황** 白부 4획		
	`丿 丆 白 白 白 自 皇 皇`		

해설 鳥官人皇(조관인황) 소호씨는 새로써 벼슬을 기록하였고, 황제는 인황이라 하였다.

始	처음 **시** 女부 5획		
	`乚 夕 女 如 如 妒 始 始`		
制	지을 **제** 刀(刂)부 6획		
	`丿 一 亻 두 矢 牛 制 制`		
文	글월 **문** 文부 0획		
	`丶 一 亠 文`		
字	글자 **자** 子부 3획		
	`丶 丷 宀 宁 字 字`		

해설 始制文字(시제문자) 복희씨 때 창힐은 새의 발자국을 보고 글자를 처음 만들었다.

乃	이에 **내**	ノ부	1획	乃					
	ノ 乃								
服	옷 **복**	月부	4획	服					
	ノ 刀 月 月 月 肥 服 服								
衣	옷 **의**	衣부	0획	衣					
	丶 亠 ナ 才 衣 衣								
裳	치마 **상**	衣부	8획	裳					
	丨 𫩖 𫩖 𫩖 常 常 常 堂 堂 堂 堂 裳								

해설 乃服衣裳(내복의상) 황제가 의관을 지어 등분을 분별하고 위의를 갖추었다.

推	밀 **추**	手(扌)부	8획	推					
	一 十 才 扌 扩 扩 扩 扩 推 推								
位	자리 **위**	人(亻)부	5획	位					
	ノ 亻 亻 亻 位 位 位								
讓	사양할 **양**	言부	17획	讓					
	丶 亠 亠 言 訃 訃 評 讓 讓 讓 讓 讓 謹 讓 讓 讓 讓								
國	나라 **국**	口부	8획	國					
	丨 冂 冋 冋 同 同 國 國 國 國								

해설 推位讓國(추위양국) 벼슬을 미루고 나라를 사양하여 제요가 제순에게 양위하였다.

有	있을 **유**	月부	2획	有					
	一 ナ 才 有 有 有								
虞	나라 **우**	虍부	7획	虞					
	丶 𠂉 𠂉 广 广 庐 虍 虍 虞 虞 虞 虞								
陶	질그릇 **도**	阜(阝)부	8획	陶					
	丶 阝 阝 阝 阝 阽 陶 陶 陶								
唐	당나라 **당**	口부	7획	唐					
	丶 一 广 户 户 庐 唐 唐 唐 唐								

해설 有虞陶唐(유우도당) 유우는 제순이며 도당은 제요로 중국 고대 제왕들이다.

弔	조상할 **조**	弓부	1획	弔				
	ㄱ ㄱ 弓 弔							
民	백성 **민**	氏부	1획	民				
	ㄱ ㄱ �尸 尸 民							
伐	칠 **벌**	人(亻)부	4획	伐				
	ノ イ 亻 代 伐 伐							
罪	허물 **죄**	罒부	8획	罪				
	丶 冂 冊 罒 罒 罒 罪 罪 罪 罪 罪 罪							

해설 弔民伐罪(조민벌죄) 불쌍한 백성을 돕고 죄지은 임금은 벌하였다는 중국 고사에서 비롯된 말이다.

周	나라 **주**	口부	5획	周				
	ノ 刀 月 月 月 周 周 周							
發	필 **발**	癶부	7획	發				
	ノ ㄱ ㄱ ㄱ 癶 癶 癶 發 發 發 發 發							
殷	나라 **은**	殳부	6획	殷				
	' 亻 亻 阝 阝 身 身 船 船 殷							
湯	끓을 **탕**	水(氵)부	9획	湯				
	丶 丶 氵 氵 沪 沪 沪 沪 沪 湯 湯 湯							

해설 周發殷湯(주발은탕) 주발은 무왕의 이름이고 은탕은 탕왕의 칭호이다.

坐	앉을 **좌**	土부	4획	坐				
	ノ 人 人 人 坐 坐 坐							
朝	조정 **조**	月부	8획	朝				
	一 十 十 占 吉 吉 直 卓 朝 朝 朝 朝							
問	물을 **문**	口부	8획	問				
	l l l l 門 門 門 門 問 問							
道	길 **도**	辵(辶)부	9획	道				
	丶 丶 丷 丷 丷 产 产 芮 首 首 首 首 道 道							

해설 坐朝問道(좌조문도) 좌조는 천하를 통일하여 왕위에 앉았으며 문도는 나라를 다스리는 법이다.

垂	드리울 **수** 土부 5획						
	`⺗ ⺍ 千 千 乖 乖 垂 垂`	垂					
拱	팔짱낄 **공** 手(扌)부 6획						
	`一 扌 扌 扌 扗 拱 拱 拱`	拱					
平	고를 **평** 干부 2획						
	`一 ⺁ ⺓ 二 平`	平					
章	글 **장** 立부 6획						
	`⺀ ⺀ ⺀ 立 产 音 音 音` `音 章`	章					

해설 垂拱平章(수공평장) 임금이 바른 정치를 펴서(平章) 나라가 평온해지면 백성은 여유가 생겨 비단옷을 드리우고 팔짱을 끼고 다닌다.

愛	사랑할 **애** 心부 9획						
	`⺍ ⺍ ⺍ ⺍ ⺍ 岙 岙 悉` `悉 愛 愛 愛`	愛					
育	기를 **육** 肉(月)부 4획						
	`⺀ ⺀ 云 云 育 育 育 育`	育					
黎	검을 **려** 黍부 3획						
	`⺀ ⺀ 千 禾 禾 利 利 剩` `剩 黎 黎 黎 黎 黎`	黎					
首	머리 **수** 首부 0획						
	`⺀ ⺍ ⺍ 产 产 产 首 首 首`	首					

해설 愛育黎首(애육려수) 임금이 백성을 사랑으로 다스리고 보살핌을 말하는 것이다. 여수는 벼슬이 없어 건(巾)을 쓰지 않은 검은 머리인 일반 백성을 말한다.

臣	신하 **신** 臣부 0획						
	`⎮ ⎾ ⎾ ⎾ 臣 臣 臣 臣`	臣					
伏	엎드릴 **복** 人(亻)부 4획						
	`⺂ 亻 伫 伅 伏 伏`	伏					
戎	오랑캐 **융** 戈부 2획						
	`一 ⺁ 于 式 戎 戎`	戎					
羌	오랑캐 **강** 羊부 2획						
	`⺀ ⺍ ⺍ ⺍ ⺍ 羊 羊 羌`	羌					

해설 臣伏戎羌(신복융강) 이렇듯 나라를 다스리면 그 덕에 감화되어 융과 강(오랑캐)도 복종한다.

遐	멀 하	辵(辶)부 9획						
	`` `丶 尸 尸 尸 尸 叚 叚 叚` `叚 叚 遐 遐`		遐					
邇	가까울 이	辵(辶)부 14획						
	`一 一 爪 爪 爪 雨 雨 爾` `爾 爾 爾 爾 爾 邇 邇 邇 邇`		邇					
壹	한 일	土부 9획						
	`一 十 士 士 吉 吉 吉 吉 吉` `吉 吉 壹`		壹					
體	몸 체	骨부 13획						
	`丨 冂 冂 冃 冎 咼 骨 骨 骨` `骨 骨 體 體 體 體 體 體 體`		體					

[해설] 遐邇壹體(하이일체) 멀고 가까운 나라들이 그 덕에 감화되어 귀순케 하여 일체가 된다.

率	거느릴 솔	玄부 6획						
	`` `丶 一 玄 玄 玄 率 率` `率 率`		率					
賓	손님 빈	貝부 7획						
	`丶 宀 宀 宀 宀 宀 宾 宾` `宾 宾 宾 賓 賓`		賓					
歸	돌아갈 귀	止부 14획						
	`` `丶 丨 `		歸					
王	임금 왕	王부 0획						
	`一 二 千 王`		王					

[해설] 率賓歸王(솔빈귀왕) 온 나라가 따르고 복종하여 왕에게 돌아오니 덕을 입어 복종함을 말한다.

鳴	울 명	鳥부 3획						
	`丨 口 口 口 吖 吖 吶 哏 鳴` `鳴 鳴 鳴 鳴 鳴`		鳴					
鳳	봉황 봉	鳥부 3획						
	`丿 几 几 几 凡 凰 凰 凰` `鳳 鳳 鳳 鳳 鳳`		鳳					
在	있을 재	土부 3획						
	`一 ナ オ 才 在 在`		在					
樹	나무 수	木부 12획						
	`一 十 才 木 木 杆 桔 桔 桔` `桔 桔 桔 樹 樹 樹 樹`		樹					

[해설] 鳴鳳在樹(명봉재수) 명군성현이 나타나면 그 덕망이 미치는 곳마다 나무 위에서 봉이 운다.

白	흰 **백**	白부	0획
	ノ ィ ′ 白 白		
駒	망아지 **구**	馬부	5획
	一 厂 厂 厂 﨏 馬 馬 馬 馬		
	馬 馰 駒 駒 駒 駒		
食	먹을 **식**	食부	0획
	ノ 人 人 今 今 今 食 食 食		
場	마당 **장**	土부	9획
	一 ナ 土 圹 圹 坍 坍 坍 場		
	場 場 場		

해설 白駒食場(백구식장) 흰 망아지도 덕에 감화되어 사람을 따르며 마당의 풀을 뜯어 먹는다. 즉 평화스러운 정경을 나타낸다.

化	될 **화**	匕부	2획
	ノ ィ 仁 化		
被	입을 **피**	衣(衤)부	5획
	、 ㇇ ㇢ ネ ネ 衤 初 初 衻 被		
	被		
草	풀 **초**	艸(艹)부	6획
	一 十 卝 艹 芒 芦 苗 苩 草		
	草		
木	나무 **목**	木부	0획
	一 十 才 木		

해설 化被草木(화피초목) 덕화가 사람이나 짐승에게만 미칠뿐 아니라 초목에까지도 미친다.

賴	힘입을 **뢰**	貝부	9획
	一 ㇆ ㇆ 日 串 束 束 郝 郝		
	郝 郝 賴 賴 賴 賴 賴		
及	미칠 **급**	又부	2획
	ノ 乃 乃 及		
萬	여럿 **만**	艸(艹)부	9획
	、 十 卝 艹 艹 苎 苔 苗 苩		
	萬 萬 萬 萬		
方	모 **방**	方부	0획
	、 一 ㇗ 方		

해설 賴及萬方(뢰급만방) 만방에 어진 덕이 고루 미치게 된다.

	덮을	개	艸(艹)부 10획							
蓋	`丶丷丷兰芦芦盖盖` `盖盖`			蓋						
此	이	차	止부 2획	此						
	`丨丄汁止此`									
身	몸	신	身부 0획	身						
	`丶丿冂自自身身`									
髮	터럭	발	髟부 5획	髮						
	`一𠃊丆丏丏丏髟` `髟髟髟髮髮髮`									

해설 蓋此身髮(개차신발) 사람이 몸에 난 털 하나라도 부모에게서 받지 않은 것이 없으니 항상 귀하게 생각해야 한다.

	넉	사	口부 2획							
四	`丨冂冃四四`			四						
大	클	대	大부 0획	大						
	`一ナ大`									
五	다섯	오	二부 2획	五						
	`一丁五五`									
常	떳떳할	상	巾부 8획	常						
	`丨丷丷严严常常常` `常常`									

해설 四大五常(사대오상) 네가지 큰 것(천지군부)과 다섯가지 떳떳함(인의예지신)이 있다.

	공손할	공	心부 6획							
恭	`一十卅共共恭恭恭` `恭`			恭						
惟	오직	유	心(忄)부 8획	惟						
	`丨丬忄忄忄忙忙忙忙` `惟惟`									
鞠	기를	국	革부 8획	鞠						
	`一廿廿廿苩苩苩革` `革靪靪靪鞠鞠鞠鞠`									
養	기를	양	食부 6획	養						
	`丶丷丷半羊羊养美` `养养养養養養`									

해설 恭惟鞠養(공유국양) 이 몸을 낳아 길러 주신 부모의 은혜를 언제나 공손한 마음으로 감사하게 생각해야 한다.

豈	어찌 **기**	豆부	3획	豈				
敢	ﾉ 止 屵 屵 屵 屵 屵 屵 屵 屵							
毀	감히 **감**	攵부	8획	敢				
傷	ﾡ 丆 工 王 干 干 舌 肯 耴 耴 耴 敢							
	헐 **훼**	殳부	9획	毀				
	ﾉ ﾟ ﾟ 宀 白 白 自 臼 皇 皇 臼 毀 毀							
	상할 **상**	人(亻)부	11획	傷				
	ﾉ 亻 亻 亻 亇 亇 侼 侼 侼 偒 傷 傷 傷							

해설 豈敢毀傷(기감훼상) 부모께서 낳아 길러 주신 이 몸을 감히 상하고 훼손할 수 있으리오.

女	계집 **녀**	女부	0획	女				
慕	く 女 女							
貞	사모할 **모**	心(忄)부	11획	慕				
烈	ﾟ ﾟ ﾟ 芇 芇 芇 茁 茁 莒 苴 莫 莫 慕 慕 慕							
	곧을 **정**	貝부	2획	貞				
	ﾡ 丆 丄 占 占 肖 肖 貞 貞							
	매울 **렬**	火(灬)부	6획	烈				
	ﾡ 丆 歹 歹 列 列 烈 烈 烈 烈							

해설 女慕貞烈(녀모정렬) 여자는 정조를 굳게 지키고 행실을 단정히 할 것을 생각해야 한다.

男	사내 **남**	田부	2획	男				
效	ﾡ 冂 冂 田 田 旯 男							
才	본받을 **효**	攵부	6획	效				
良	ﾟ ﾟ 亠 亥 亥 交 交 剹 效 效							
	재주 **재**	才부	0획	才				
	一 十 才							
	어질 **량**	艮부	1획	良				
	ﾟ ﾟ ﾟ 彐 艮 艮 良 良							

해설 男效才良(남효재량) 남자는 재능을 닦고 어진것을 본받아야 한다.

知	알 **지** 矢부 3획							
	ノ ト 仁 チ 矢 知 知 知	知						
過	허물 **과** 辵(辶)부 9획							
	丨 冂 冂 冃 冎 咼 咼 咼 咼 渦 渦 渦 過	過						
必	반드시 **필** 心부 1획							
	丶 ソ 必 必 必	必						
改	고칠 **개** 攵부 3획							
	丁 コ 己 己' 己'' 改 改	改						

해설 知過必改(지과필개) 사람은 누구나 허물이 있는 것이니 잘못을 알면 반드시 고쳐야 한다.

得	얻을 **득** 彳부 8획							
	丿 夕 彳 彳 彳 彳 得 得 得 得	得						
能	능할 **능** 肉(月)부 6획							
	厶 幺 幺 台 台 台 能 能 能	能						
莫	말 **막** 艸(艹)부 7획							
	丶 艹 艹 艹 苔 苜 苜 莫 莫	莫						
忘	잊을 **망** 心부 3획							
	丶 亠 亡 亡 忘 忘 忘	忘						

해설 得能莫忘(득능막망) 사람이 알아야 할 것을 배우면 결코 잊지 않도록 노력하여야 한다.

罔	없을 **망** 网부 3획							
	丨 冂 冂 罓 罔 罔 罔 罔	罔						
談	말씀 **담** 言부 8획							
	丶 亠 二 言 言 言 言 言 談 談 談 談 談 談 談	談						
彼	저 **피** 彳부 5획							
	丿 夕 彳 彳 彳' 彳' 彼 彼	彼						
短	나쁠 **단** 矢부 7획							
	ノ ト 仁 チ 矢 矢' 矢 知 知 短 短 短	短						

해설 罔談彼短(망담피단) 자기의 단점을 말 안하는 동시에 남의 단점을 욕하지 말라.

靡	아닐 **미**	非부	11획	靡					
	`ヽ 一 广 广 广 广 庐 庐 靡` `靡 靡 靡 靡 靡 靡 靡 靡 靡`								
恃	믿을 **시**	心(忄)부	6획	恃					
	`丨 忄 忄 忄 忄 忙 忖 恃 恃`								
己	몸소 **기**	己부	0획	己					
	`己 己 己`								
長	길 **장**	長부	0획	長					
	`丨 厂 F F E E 長 長`								

[해설] 靡恃己長(미시기장) 자신의 특기를 자랑 말라 그럼으로서 더욱 발전한다.

信	믿을 **신**	人(亻)부	7획	信					
	`ノ 亻 亻 仁 伫 信 信 信 信`								
使	하여금 **사**	人(亻)부	6획	使					
	`ノ 亻 亻 仁 佴 佴 使 使`								
可	옳을 **가**	口부	2획	可					
	`一 丁 丆 戸 可`								
覆	덮을 **복**	襾부	12획	覆					
	`一 一 一 襾 襾 襾 襾 覆` `覆 覆 覆 覆 覆 覆 覆 覆`								

[해설] 信使可覆(신사가복) 믿음은 움직일 수 없는 진리이고 또한 남과의 약속은 필히 지켜야 한다.

器	그릇 **기**	口부	13획	器					
	`丨 口 口 口 叩 叩 咄 哭` `哭 哭 哭 哭 器 器`								
欲	하고자할 **욕**	欠부	7획	欲					
	`ノ ハ グ 父 父 谷 谷 谷 谷` `欲 欲`								
難	어려울 **난**	隹부	11획	難					
	`一 十 廿 廿 廿 苩 莒 莒 堇` `萁 蓳 蔰 鄞 鄭 鄭 難 難`								
量	헤아릴 **량**	里부	5획	量					
	`丨 冂 冃 旦 旱 昌 昌 量` `昌 量 量`								

[해설] 器欲難量(기욕난량) 사람의 도량(度量)은 깊고 깊어서 헤아리기가 어렵다.

墨	먹 **묵**	土부	12획	墨				
	丶 ㅁ ㅁ ㅁ ㅁ ㅁ 甲 里 里 黑 黑 黑 黑 墨 墨 墨							
悲	슬플 **비**	心부	8획	悲				
	ノ ナ ナ ヺ 非 非 非 非 悲 悲 悲							
絲	실 **사**	糸부	6획	絲				
	乚 纟 纟 糸 糸 糸 絲 絲 絲 絲 絲							
染	물들일 **염**	木부	5획	染				
	丶 丶 氵 沪 氿 染 染 染							

[해설] 墨悲絲染(묵비사염) 흰 실에 검은 물이 들면 다시 희게 할 수 없음을 슬퍼한다.

詩	글 **시**	言부	6획	詩				
	丶 二 言 言 言 言 言 計 詩 詩 詩 詩							
讚	칭찬할 **찬**	言부	19획	讚				
	言 言 言 言 詐 詳 詳 讃 讃 讃 讃 譛 譜 讃 讃 讚 讚							
羔	염소 **고**	羊부	4획	羔				
	丶 丶 ソ ㅛ ㅛ 羊 羔 羔 羔 羔							
羊	양 **양**	羊부	0획	羊				
	丶 丶 ソ ㅛ ㅛ 羊							

[해설] 詩讚羔羊(시찬고양) 시경 고양편에 주나라 문왕의 덕을 입어 남국 대부가 정직하게 됨을 칭찬하였다.

景	클 **경**	日부	8획	景				
	丶 ㅁ ㅁ 日 日 早 吊 吊 룹 景 景 景							
行	행할 **행**	行부	0획	行				
	ノ ノ イ イ 行 行							
維	벼리 **유**	糸부	8획	維				
	乚 纟 纟 糸 糸 糸 糸 紹 紹 紳 絆 維 維 維							
賢	어질 **현**	貝부	8획	賢				
	丨 丨 丨 ㅌ 臣 臣 臣 臤 臤 堅 堅 腎 腎 賢 賢 賢							

[해설] 景行維賢(경행유현) 언제나 행실을 밝고 당당하게 행하면 어진 사람이 된다. 경(景)은 크고 밝다는 뜻이다.

剋	이길 **극** 刀(刂)부 7획 一 十 十 古 古 声 克 克 剋	剋				
念	생각 **념** 心부 4획 ノ 人 스 今 今 念 念 念	念				
作	이룰 **작** 人(亻)부 5획 ノ 亻 亻 仁 仵 作 作	作				
聖	성인 **성** 耳부 7획 一 丁 卩 玕 耳 耶 取 取 聖 聖 聖 聖	聖				

해설 剋念作聖(극념작성) 성인의 언행을 본받아 수양을 쌓으면 성인이 될 수 있다.

德	큰 **덕** 彳부 12획 ノ ノ 彳 彳 彴 犳 徝 徝 徳 徳 徳 徳 徳 徳	德				
建	세울 **건** 廴부 6획 フ ⼻ ⺕ ⺕ ⺻ 聿 聿 津 建 建	建				
名	이름 **명** 口부 3획 ノ ク タ タ 名 名	名				
立	세울 **립** 立부 0획 丶 亠 ⼊ ⽴ 立	立				

해설 德建名立(덕건명립) 덕으로서 세상의 모든 일을 행하면 자연 이름도 서게 된다.

形	얼굴 **형** 彡부 4획 一 二 干 开 开 形 形	形				
端	바를 **단** 立부 9획 丶 二 ⺊ 立 立 ⽴ 妕 妕 妕 妕 妕 端 端 端	端				
表	겉 **표** 衣부 3획 一 二 丰 圭 声 表 表 表	表				
正	바를 **정** 止부 1획 一 丁 下 乑 正	正				

해설 形端表正(형단표정) 몸 형상이 단정하고 깨끗하면 마음도 바르며 또 표면에 나타난다.

空	빌 **공** 穴부 3획	空						
	`丶 丶 宀 宀 空 空 空 空`							
谷	골짜기 **곡** 谷부 0획	谷						
	`丶 丿 八 夕 尖 谷 谷`							
傳	전할 **전** 人(亻)부 11획	傳						
	`丿 亻 亻 亻 僧 僧 傳 傳 傳 傳 傳 傳`							
聲	소리 **성** 耳부 11획	聲						
	`一 十 土 士 声 声 声 声 殸 殸 殸 殸 聲 聲 聲 聲`							

해설 空谷傳聲(공곡전성) 빈 골짜기에서 소리를 치면 그대로 전해진다.

虛	빌 **허** 虍부 6획	虛						
	`丶 十 ト 广 卢 虍 虍 虖 虛 虛`							
堂	집 **당** 土부 8획	堂						
	`丶 丷 冖 肀 肖 告 告 堂 堂 堂`							
習	익힐 **습** 羽부 5획	習						
	`丿 刁 习 羽 羿 翌 翌 習 習 習`							
聽	들을 **청** 耳부 16획	聽						
	`一 丆 千 耳 耳 耵 耵 聕 聩 聽 聽 聽 聽 聽 聽 聽`							

해설 虛堂習聽(허당습청) 빈 집에서 소리를 내면 울리어 다 들린다.

禍	재화 **화** 示부 9획	禍						
	`丶 二 亍 亓 齐 祁 祁 袒 稠 稠 稠 禍 禍 禍`							
因	인할 **인** 口부 3획	因						
	`丨 冂 冃 冈 因 因`							
惡	나쁠 **악** 心부 8획	惡						
	`一 丆 亞 亞 亞 亞 亞 亞 惡 惡 惡`							
積	쌓을 **적** 禾부 11획	積						
	`丿 二 千 禾 禾 秆 秆 秸 秸 積 積 積 積 積 積`							

해설 禍因惡積(화인악적) 재앙을 받는 것은 평소에 악을 쌓았기 때문이다.

福	복 　　　복	示부	9획	福					
	`丶亠亍亓禾禾禾禾福 福福福福福`								
緣	인연할 　연	糸부	9획	緣					
	`ㄥㄥㅁㅁ幺糸糸糸糹 紵絆絆絆緣緣`								
善	착할 　　선	口부	9획	善					
	`丶丷丷ㅛ쓰羊羊善 善善善`								
慶	경사 　　경	心부	11획	慶					
	`丶亠广户户庐庐庐 庹鹿鹿廖廖慶`								

해설 福緣善慶(복연선경) 복은 착한 일을 많이 행하는 데서 오는 것이니 착한 일을 행하는 집에는 경사가 뒤따른다.

尺	자 　　　척	尸부	1획	尺					
	`フコ尸尺`								
璧	구슬 　　벽	玉(王)부	13획	璧					
	`丶ᄀ尸尸居居居辟 辟辟辟辟璧璧璧璧`								
非	아닐 　　비	非부	0획	非					
	`ノ丿ナ非非非非非`								
寶	보배 　　보	宀부	17획	寶					
	`丶宀宀宀宀宀宀宀 宀宀宀宀宀寶寶寶寶`								

해설 尺璧非寶(척벽비보) 한 자나 되는 구슬이라고 해서 결코 보배라고는 할 수 없다.

寸	조금 　　촌	寸부	0획	寸					
	`一寸寸`								
陰	세월 　　음	阜(阝)부	8획	陰					
	`ᄀ阝阝阝阶阶险陰 陰陰`								
是	이 　　　시	日부	5획	是					
	`丶口日日旦무무是是`								
競	다툴 　　경	立부	15획	競					
	`丶亠亠音音音音音 音音音音競競競競競`								

해설 寸陰是競(촌음시경) 보배로운 구슬보다 감깐의 시간이 더 귀중하다. 촌음은 아주 짧은 시간을 말한다.

資	근본 **자** 貝부 6획	資	
	`ヽ ` ‵ ⅈ ⅈ ⅈ ⅈ 次 次 咨` `咨 咨 資 資`		
父	아버지 **부** 父부 0획	父	
	`ノ ハ グ 父`		
事	섬길 **사** 亅부 7획	事	
	`一 ㄱ ㄹ ㅁ ㄹ ㄹ ㄹ 事`		
君	임금 **군** 口부 4획	君	
	`ㄱ ㄱ ㅋ 尹 尹 君 君`		

해설 資父事君(자부사군) 부모를 섬기는 마음으로 임금을 섬겨야 한다.

曰	가로되 **왈** 曰부 0획	曰	
	`丨 冂 曰 曰`		
嚴	엄할 **엄** 口부 17획	嚴	
	`丶 冖 冖 吅 吅 吅 严 严 严 严` `严 严 严 严 严 严 嚴 嚴 嚴`		
與	더불어 **여** 臼부 7획	與	
	`ʼ ʼ ʼ 亻 亻 亻 亻 臼 臼` `臼 臼 與 與 與`		
敬	공경할 **경** 攵부 9획	敬	
	`ʼ ` 艹 艹 芍 芍 芍` `苟 苟 敬 敬 敬`		

해설 曰嚴與敬(왈엄여경) 임금을 대함에 있어 엄숙함과 공경함이 있어야 한다.

孝	효도 **효** 子부 4획	孝	
	`一 十 土 耂 耂 孝 孝`		
當	마땅할 **당** 田부 8획	當	
	`丨 丨 丬 丬 丷 丷 尚 尚` `尚 常 常 當`		
竭	다할 **갈** 立부 9획	竭	
	`丶 亠 立 立 立 立 圽 圽` `圽 圽 圽 竭 竭 竭`		
力	힘 **력** 力부 0획	力	
	`ㄱ 力`		

해설 孝當竭力(효당갈력) 부모를 섬기는 데 있어서 자식으로서 마땅히 있는 힘을 다하여야 한다.

忠	충성 충	心부 4획	忠					
	` 丶 口 中 忠 忠 忠 忠							
則	곧 즉	刀(刂)부 7획	則					
	` 冂 冂 月 目 貝 貝 則 則							
盡	다할 진	皿부 9획	盡					
	` 그 크 쿠 聿 書 書 盡 盡 盡 盡 盡 盡							
命	목숨 명	口부 5획	命					
	ノ 人 스 슈 合 合 合 命 命							

해설 忠則盡命(충즉진명) 임금을 섬기는 데 있어서는 목숨도 아끼지 않을 각오가 되어 있어야 한다.

臨	임할 임	臣부 11획	臨					
	` 丆 г 꾸 豕 臣 臣 臣 臣 臨 臨 臨 臨 臨							
深	깊을 심	水(氵)부 8획	深					
	` 丶 氵 氵 沪 沪 涇 涇 深 深							
履	밟을 리	尸부 12획	履					
	` 丆 尸 尸 尸 屍 屍 屍 屍 屍 屍 履							
薄	얇을 박	艸(艹)부 13획	薄					
	` 丶 艹 艹 芍 芍 芍 莳 莳 蓮 薄 薄 薄 薄							

해설 臨深履薄(임심리박) 매사에 깊은 곳에 임하듯 하며, 얇은 데를 밟듯이 조심하여야 한다.

夙	이를 숙	夕부 3획	夙					
	ノ 几 凡 凡 夙 夙							
興	일어날 흥	臼부 9획	興					
	` 冂 冂 月 目 日 佃 佃 佃 闢 顚 顚 顚 興 興 興							
溫	따뜻할 온	水(氵)부 10획	溫					
	` 丶 氵 氵 汩 汩 渭 渭 渭 渭 溫 溫 溫 溫							
淸	서늘할 청	氵부 8획	淸					
	` 丶 氵 氵 浐 淸 淸 淸 淸 淸							

해설 夙興溫淸(숙흥온청) 일찍 일어나서 추우면 덥게, 더우면 서늘하게 부모를 모셔야 한다.

似	같을 **사**	人(亻)부 5획						
蘭	ノ イ 亻 亻 似 似		似					
斯	난초 **란**	艸(艹)부 17획						
馨	艹 艹 艹 芦 芦 芦 芦 芦 芦 蕳 蕳 蕳 蕳 蘭 蘭 蘭 蘭		蘭					
	이 **사**	斤부 8획						
	一 十 十 せ 甘 其 其 其 斯 斯 斯		斯					
	향기로울 **형**	香부 11획						
	声 声 声 磬 磬 馨 馨 馨 馨		馨					

해설 似蘭斯馨(사란사형) 근자는 그 지조와 절개가 난초의 향기와 같이 멀리까지 퍼져 나간다.

如	같을 **여**	女부 3획						
松	く タ 女 如 如 如		如					
之	소나무 **송**	木부 4획						
盛	一 十 才 木 木 朴 松 松		松					
	갈 **지**	ノ부 3획						
	丶 ﾉ 之		之					
	성할 **성**	皿부 7획						
	ノ 厂 厈 成 成 成 成 盛 盛 盛		盛					

해설 如松之盛(여송지성) 소나무 같이 푸르고 성함은 군자의 절개를 비유한 것이다.

川	내 **천**	川부 0획						
流	ノ 川 川		川					
不	흐를 **류**	水(氵)부 7획						
息	丶 丶 氵 浐 浐 浐 浐 流 流		流					
	아니 **불**	一부 3획						
	一 丆 才 不		不					
	쉴 **식**	心부 6획						
	ﾉ 亻 冂 自 自 自 息 息 息		息					

해설 川流不息(천류불식) 쉬지 않고 흐르는 냇물처럼 군자는 꾸준히 덕행을 쌓아야 한다.

淵	못 **연**	水(氵)부 8획						
澄	`丶丶氵氵汀汀汀淵` `淵淵淵`	淵						
取	맑을 **징**	水(氵)부 12획						
映	`丶丶氵氵汀汀汐澄` `澄澄澄澄澄澄`	澄						
	취할 **취**	又부 6획						
	`一丁丌丌耳取取`	取						
	비칠 **영**	日부 5획						
	`丨冂日日旫旫映映`	映						

해설 淵澄取映(연징취영) 못이 맑아 모든 물체가 비치우니 군자의 마음씨를 말함이다.

容	얼굴 **용**	宀부 7획						
止	`丶丶宀宀宀宍宍容` `容`	容						
若	고요할 **지**	止부 0획						
思	`丨丨卜止`	止						
	같을 **약**	艸(艹)부 5획						
	`丶十廾艾艾芋若若`	若						
	생각 **사**	心부 5획						
	`丨冂曰田田思思思`	思						

해설 容止若思(용지약사) 군자는 행동을 침착히 하고 깊이 생각하는 태도를 지녀야 한다.

言	말씀 **언**	言부 0획						
辭	`丶二宀亖言言言`	言						
安	말씀 **사**	辛부 12획						
定	`丶丶爫爫爫爫爫爫` `爫爫爫爫爫辭辭辭辭`	辭						
	편안할 **안**	宀부 3획						
	`丶丶宀安安安`	安						
	정할 **정**	宀부 5획						
	`丶丶宀宀宇宇定定`	定						

해설 言辭安定(언사안정) 태도만 침착할뿐 아니라 말도 안정케 하여 쓸데없는 말을 삼가하라.

篤	도타울 **독**	竹부	10획	篤					
	ノ メ メ メ メ 竹 竹 竹 竹 竹 篤 篤 篤 篤 篤 篤								
初	처음 **초**	刀부	5획	初					
	` ラ 才 衤 衤 初 初								
誠	정성 **성**	言부	7획	誠					
	` 一 亠 亖 言 言 言 訃 訂 訂 訂 誠 誠 誠								
美	아름다울 **미**	羊부	3획	美					
	` ハ ゾ ソ 兰 羊 美 美 美								

해설 篤初誠美(독초성미) 매사에 있어 시작을 성실하고 신중하게 하여야 한다.

愼	삼갈 **신**	心(忄)부 10획		愼					
	` ` 忄 忄 忄 忄 愼 愼 愼 愼 愼 愼								
終	끝 **종**	糸부	5획	終					
	` ∠ ∠ 幺 幺 糸 糸 糸 糸 終 終								
宜	마땅할 **의**	宀부	5획	宜					
	` ` 宀 宀 宁 宇 宜 宜 宜								
令	하여금 **령**	人부	3획	令					
	ノ 人 스 今 令								

해설 愼終宜令(신종의령) 처음뿐 아니라 끝맺음도 성실하게 하면 마땅히 좋은 결과를 얻을 수 있다.

榮	영화 **영**	木부	10획	榮					
	` ` ` ` ` 炏 炏 炏 炏 炏 炏 榮 榮 榮 榮								
業	일 **업**	木부	9획	業					
	` ` ` ` 业 业 业 掌 業 業 業 業								
所	바 **소**	戶부	4획	所					
	` ラ ア 戶 戶 所 所 所								
基	바탕 **기**	土부	8획	基					
	一 十 廿 廿 甘 其 其 其 基 基								

해설 榮業所基(영업소기) 이상과 같이 잘 지켜 행하면 그 행실은 번성하는 바탕이 된다.

籍	호적	**적**	竹부	14획	籍					
	ノ ト ト ト ベ ベ 竺 竺 笁 笁 籍 籍 笹 笹 笹 籍 籍 籍 籍									
甚	더욱	**심**	甘부	4획	甚					
	一 十 十 甘 甘 其 其 甚 甚									
無	없을	**무**	火(灬)부	8획	無					
	ノ 二 仁 仁 午 缶 無 無 無 無 無									
竟	마침내	**경**	立부	6획	竟					
	一 亠 亠 立 立 产 音 音 音 产 竟									

> **해설** 籍甚無竟(적심무경) 그뿐만 아니라 자신의 명예로운 이름이 길이 전하여질 것이다.

學	배울	**학**	子부	13획	學					
	´ ˊ ˊ ˊ ˊ ˊ ˊ ˊ ˊ ˊ 舆 舆 舆 與 與 學 學									
優	넉넉할	**우**	人(亻)부	15획	優					
	ノ イ イ゙ イ゙ イ゙ 仟 伛 俨 俨 侢 侢 傪 傪 傪 傪 優									
登	오를	**등**	癶부	7획	登					
	⁻ ⁻ ゙゛ ゛゛ ゙べ 癶 癶 癶 登 登 登 登									
仕	벼슬	**사**	人(亻)부	3획	仕					
	ノ イ 仁 什 仕									

> **해설** 學優登仕(학우등사) 배운것이 넉넉하면 벼슬길에 오를 수 있다.

攝	잡을	**섭**	手(扌)부	18획	攝					
	一 扌 扌 扩 扩 扩 护 护 护 护 挕 挕 挕 挕 摂 摂 摂 攝									
職	일	**직**	耳부	12획	職					
	一 丌 丌 耳 耳 耳 耵 耶 耶 耶 聑 聑 職 職 職									
從	좇을	**종**	彳부	8획	從					
	´ ィ ィ ィ゙ 彳゙ 谷 從 從 從 從									
政	정사	**정**	攵부	5획	政					
	一 丁 下 正 正 正 矿 政 政									

> **해설** 攝職從政(섭직종정) 벼슬길에 올라 정사에 참여할 수 있게 된다.

存	있을 존	子부	3획	存					
	一ナオ存存存								
以	써 이	人부	3획	以					
	︐ ︑ ︑ 以以								
甘	달 감	甘부	0획	甘					
	一十廿廿甘								
棠	아가위 당	木부	8획	棠					
	︐ ︑ ︑ ⺌ ⺌ 告 常 常 常 棠 棠 棠								

해설 存以甘棠(존이감당) 주나라 소공이 감당나무 아래서 백성을 교화 시켰다.

去	갈 거	厶부	3획	去					
	一十土去去								
而	어조사 이	而부	0획	而					
	一ア丙而而								
益	더할 익	皿부	5획	益					
	︐ 八八分分分 谷 谷 益								
詠	읊을 영	言부	5획	詠					
	︑ 一 二 三 言言言計詞詠詠								

해설 去而益詠(거이익영) 소공이 죽은 후 남국의 백성이 그의 덕을 추모하는 감당시를 읊었다.

樂	풍류 악	木부	11획	樂					
	︐ ︑ ⼾ ⾃ ⾃ ⾃ 伯 絈 絈 絈 樂 樂 樂 樂 樂 樂								
殊	다를 수	歹부	6획	殊					
	一フ歹歹歹 歼 殊 殊 殊								
貴	귀할 귀	貝부	5획	貴					
	︑ 一 口 中 串 貴 貴 貴 貴 貴 貴								
賤	천할 천	貝부	8획	賤					
	｜ 冂 冃 月 貝 貝 賎 賎 賎 賎 賤 賤 賤								

해설 樂殊貴賤(악수귀천) 풍류는 즐기는 귀천이 다르니 천자와 제후, 사대부가 각각 다르다.

禮	예도	례	示부	13획	禮						
	一 二 干 示 示 示 示 示										
	示 示 示 示 示 示 示 禮 禮										
別	다를	별	刀(刂)부	5획	別						
	丶 口 口 尸 另 別 別										
尊	높을	존	寸부	9획	尊						
	丶 八 八 酋 酋 酋 酋 酋 酋										
	酋 尊 尊										
卑	낮을	비	十부	6획	卑						
	丶 丶 卢 白 甶 甶 甶 鱼 卑										

해설	禮別尊卑(례별존비) 예도에도 높고 낮음의 구별이 있다. (군신, 부자, 부부, 장유, 붕우의 차별이 있다.)

上	위	상	一부	2획	上						
	ㅣ 卜 上										
和	화목할	화	口부	5획	和						
	一 二 千 禾 禾 和 和 和										
下	아래	하	一부	2획	下						
	一 丁 下										
睦	화목할	목	目부	8획	睦						
	ㅣ 冂 冂 冃 目 目 盱 肚 睦										
	睦 睦 睦 睦										

해설	上和下睦(상화하목) 위에서 사랑을 베풀고 아래에서는 공경함을 가지면 화목이 된다.

夫	남편	부	大부	1획	夫						
	一 二 夫 夫										
唱	부를	창	口부	8획	唱						
	ㅣ 口 口 叮 叩 唱 唱 唱										
	唱 唱										
婦	아내	부	女부	8획	婦						
	ㄑ 女 女 女 妒 妒 妒 婦										
	婦 婦										
隨	따를	수	阜(阝)부	13획	隨						
	丶 阝 阝 阝 阝 陪 陪 陪 陪										
	隋 隋 隋 隋 隋 隋 隨										

해설	夫唱婦隨(부창부수) 지아비가 부르면 지어미는 따른다. 즉 원만한 가정을 말한다.

外	바깥 **외**	夕부	2획	外				
	ノ ク タ 列 外							
受	받을 **수**	又부	6획	受				
	⌐ ⌐ ⌐ ⌐ ⌐ 受 受							
傅	스승 **부**	人(亻)부	10획	傅				
	ノ 亻 亻 亻 佢 佢 但 傅 傅 傅 傅							
訓	가르칠 **훈**	言부	3획	訓				
	丶 ⌐ ⌐ 言 言 言 言 訓 訓 訓							

해설 外受傅訓(외수부훈) 여덟살이 되면 밖에 나가 스승에게 가르침을 받아야 한다.

入	들어갈 **입**	入부	0획	入				
	ノ 入							
奉	받들 **봉**	大부	5획	奉				
	⌐ ⌐ 三 声 夫 表 圭 奉							
母	어머니 **모**	母부	1획	母				
	し 口 口 母 母							
儀	거동 **의**	人(亻)부	13획	儀				
	ノ 亻 亻 亻 俨 佯 佯 佯 佯 佯 儀 儀 儀							

해설 入奉母儀(입봉모의) 집에 들어와서는 어머니의 언행과 범절을 본받아 예의에 어긋난 거동을 하지 않는다.

諸	모두 **제**	言부	9획	諸				
	丶 ⌐ ⌐ 言 言 言 言 計 計 評 諸 諸 諸 諸 諸							
姑	고모 **고**	女부	5획	姑				
	し 夕 女 女 妡 妡 姑 姑							
伯	맏이 **백**	人(亻)부	5획	伯				
	ノ 亻 亻 亻 伯 伯 伯							
叔	아저씨 **숙**	又부	6획	叔				
	⌐ ⌐ ㅏ ㅑ ㅑ ㅑ 朮 叔							

해설 諸姑伯叔(제고백숙) 고모와 백부, 숙부는 가까운 친척이다.

猶	같을 유	犬부 9획						
	ノ 丿 犭 犭 犵 狆 狆 狕 猶 猶 猶		猶					
子	아들 자	子부 0획						
	一 了 子		子					
比	견줄 비	比부 0획						
	一 ヒ 比 比		比					
兒	아이 아	儿부 6획						
	ノ 丶 臼 臼 白 白 兒 兒		兒					

해설 猶子比兒(유자비아) 조카들도 자기의 아들과 같이 잘 보살펴야 한다. 유자란 조카를 말한다.

孔	매우 공	子부 1획						
	一 了 子 孔		孔					
懷	품을 회	心(忄)부 16획						
	丶 丶 忄 忄 忙 忙 忙 忙 忙 忙 忄 忄 忄 懷 懷 懷		懷					
兄	형 형	儿부 3획						
	丶 丨 口 口 兄		兄					
弟	아우 제	弓부 4획						
	丶 丷 ソ 当 弟 弟		弟					

해설 孔懷兄弟(공회형제) 형제는 서로 사랑하고 도우며 사이좋게 지내야 한다.

同	같을 동	口부 3획						
	丨 冂 冂 同 同 同		同					
氣	기운 기	气부 6획						
	ノ 丿 气 气 气 气 氙 氣 氣 氣		氣					
連	이을 련	辵(辶)부 7획						
	一 一 百 百 亘 車 車 連 連 連		連					
枝	가지 지	木부 4획						
	一 十 才 木 朮 杧 枝 枝		枝					

해설 同氣連枝(동기련지) 형제는 부모의 기운을 같이 받았으니 나무에 비하면 가지와 같다.

交	사귈 교	ㅗ부	4획	交					
	`丶 一 六 六 交 交`								
友	벗 우	又부	2획	友					
	`一 ナ 方 友`								
投	줄 투	手(扌)부	4획	投					
	`一 扌 扌 扌 扩 投 投`								
分	분수 분	刀부	2획	分					
	`ノ 八 今 分`								

해설 交友投分(교우투분) 벗을 사귐에 있어서는 서로 분수에 맞는 사람끼리 사귀어야 한다.

切	자를 절	刀부	2획	切					
	`一 七 七 切`								
磨	갈 마	石부	11획	磨					
	`丶 一 广 广 广 庁 庁 庁 府 庅 麻 麻 麻 麻 磨 磨 磨 磨`								
箴	경계 잠	竹부	9획	箴					
	`ノ 卜 片 竹 竺 竺 竺 竺 竺 竺 竺 笘 管 篏 箴 箴 箴`								
規	법 규	見부	4획	規					
	`一 二 キ 夫 夫 知 知 规 规 規 規`								

해설 切磨箴規(절마잠규) 벗은 열심히 학문과 기술을 갈고 닦아 사람으로서의 도리를 지킬 수 있도록 이끌어야 한다.

仁	어질 인	人(亻)부 2획	仁					
	`ノ 亻 仁 仁`							
慈	사랑 자	心부 10획	慈					
	`丶 丷 丷 尹 产 兹 兹 兹 兹 慈 慈 慈 慈`							
隱	측은할 은	阜(阝)부 14획	隱					
	`一 阝 阝 阝 阝 阝 阝 阡 阤 隐 隐 隱 隱 隱 隱 隱 隱`							
惻	불쌍할 측	心(忄)부 9획	惻					
	`丶 忄 忄 忄 忄 忄 忄 惧 惧 惻 惻 惻`							

해설 仁慈隱惻(인자은측) 어진 마음으로 남을 사랑하고 불쌍한 사람을 보면 측은하게 여긴다.

造	지을 **조**	辵(辶)부 7획	造					
	丶 亠 쏘 生 生 告 告 浩 浩 造							
次	버금 **차**	欠부 2획	次					
	丶 丶 冫 沙 次 次							
弗	말 **불**	弓부 2획	弗					
	一 コ 弓 弔 弗							
離	떠날 **리**	隹부 11획	離					
	丶 亠 ナ 肀 产 离 离 离 离 离 离 剷 剷 離 離 離 離 離							

[해설] 造次弗離(조차불리) 남을 동정하는 마음을 항상 간직하여야 한다.

節	절개 **절**	竹부 9획	節					
	丿 丿 仁 竹 竻 竻 筇 竻 竻 筤 筤 節 節 節 節							
義	옳을 **의**	羊부 7획	義					
	丶 丷 艹 쓰 쏘 半 羊 義 義 義 義							
廉	청렴 **렴**	广부 10획	廉					
	丶 二 广 广 产 产 庐 庐 廉 廉 廉 廉							
退	물러갈 **퇴**	辵(辶)부 6획	退					
	一 コ ヨ 目 艮 艮 艮 退 退							

[해설] 節義廉退(절의렴퇴) 군자는 절개와 의리를 지키고, 청렴하여 불의와 부정 앞에서는 물러설 줄도 알아야 한다.

顚	기울어질 **전**	頁부 10획	顚					
	一 匕 匕 芦 苩 旨 頁 眞 眞 眞 眞 眞 顚 顚 顚 顚 顚							
沛	자빠질 **패**	水(氵)부 4획	沛					
	丶 丶 氵 氵 汻 沪 沛 沛							
匪	아닐 **비**	匚부 8획	匪					
	一 丆 丆 天 ヂ 耖 菲 菲 匪							
虧	이지러질 **휴**	虍부 11획	虧					
	丶 丿 广 广 庐 庐 庐 虐 虐 虐 虐 虐 虧 虧							

[해설] 顚沛匪虧(전패비휴) 엎어지고 자빠져도 이지러지지 않으니 항상 용기를 잃지 말라.

性	성품　　성	心(忄)부　5획						
	` ` 忄 忄 忄 忰 性 性							
靜	고요할　정	靑부　　8획						
	一 二 キ 主 丰 靑 靑 靑 靑 靑 靑 靑 靜 靜 靜 靜							
情	뜻　　　정	心(忄)부　8획						
	` ` 忄 忄 忄 忄 情 情 情 情 情							
逸	편안할　일	辵(辶)부　8획						
	` ク ク 숙 免 免 免 免 免 逸 逸 逸 逸							

해설　性靜情逸(성정정일) 성품이 고요하면 편안한 마음을 지닐 수 있다.

心	마음　　심	心부　　0획						
	` 心 心 心							
動	움직일　동	力부　　9획						
	` 二 千 千 台 台 重 重 重 動 動							
神	정신　　신	示부　　5획						
	一 二 亍 亓 示 示 袖 袖 神 神							
疲	피로할　피	疒부　　5획						
	` 二 广 广 扩 疒 疖 疖 疲 疲							

해설　心動神疲(심동신피) 마음이 움직이면 정신마저 피곤해져 몸과 마음이 편하지 못하게 된다.

守	지킬　　수	宀부　　3획						
	` ` 宀 宀 守 守							
眞	참　　　진	目부　　5획						
	一 匕 匕 片 肖 肖 旨 直 眞 眞							
志	뜻　　　지	心부　　3획						
	一 十 士 志 志 志							
滿	찰　　　만	水(氵)부　11획						
	` 氵 氵 汇 汁 汫 沣 洪 滿 滿 滿 滿 滿 滿							

해설　守眞志滿(수진지만) 사람의 도리를 지키면 그 뜻이 충만하여 만족스럽고 여유가 있을 것이다.

36

逐	쫓을 축	辵(辶)부 7획	逐						
	一 丆 丂 豖 豕 豕 㒸 逐 逐 逐								
物	재물 물	牛(牜)부 4획	物						
	丿 一 牛 牛 牛 物 物 物								
意	뜻 의	心부 9획	意						
	一 亠 立 产 产 音 音 音 音 意 意 意								
移	옮길 이	禾부 6획	移						
	一 二 千 禾 禾 禾 移 移 移 移 移								

해설 逐物意移(축물의이) 재물을 탐내는 욕심이 지나치게 되면 마음도 변한다.

堅	굳을 견	土부 8획	堅						
	丨 厂 厂 戸 臣 臣 臤 臤 堅 堅 堅								
持	가질 지	手(扌)부 6획	持						
	一 十 扌 扩 护 拄 持 持								
雅	바를 아	隹부 4획	雅						
	一 匸 乛 牙 犿 邪 邪 邪 雅 雅 雅								
操	지조 조	手(扌)부 13획	操						
	扌 扌 护 护 挦 挦 操 操 操 操 操 操								

해설 堅持雅操(견지아조) 굳은 마음과 맑은 절조를 굳게 지키면 자연히 세상에 알려지게 될 것이다.

好	좋아할 호	女부 3획	好						
	乚 乙 女 女 好 好								
爵	벼슬 작	爪(爫)부 14획	爵						
	一 一 一 一 一 一 一 一 甼 甼 甼 甼 甼 爵 爵 爵								
自	스스로 자	自부 0획	自						
	丿 丨 白 白 自 自								
縻	얽을 미	糸부 11획	縻						
	丶 一 广 广 广 庀 庀 庎 庎 庶 庶 庶 麼 麼 縻 縻 縻								

해설 好爵自縻(호작자미) 이처럼 절개를 지키고 살아가노라면 높은 벼슬이 자연히 나에게 내려지게 된다.

都	도읍　　도	邑(阝)부　9획	都				
	一 十 土 耂 者 者 者 者 者' 都 都						
邑	고을　　읍	邑부　　0획	邑				
	丶 冂 口 号 吊 吊 邑						
華	빛날　　화	艸(艹)부　8획	華				
	一 十 艹 艹 芒 苎 苎 苎 莘 華						
夏	여름　　하	夊부　　7획	夏				
	一 一 一 干 百 百 百 頁 頁 夏						

해설　都邑華夏(도읍화하) 도읍은 한 나라의 서울로 임금이 계신 곳이며, 화하는 중국을 칭한 것이다.

東	동녘　　동	木부　　4획	東				
	一 一 一 百 日 車 東 東						
西	서녘　　서	西부　　0획	西				
	一 一 一 丙 西 西						
二	두　　　이	二부　　0획	二				
	一 二						
京	서울　　경	亠부　　6획	京				
	丶 一 亠 亠 亨 亨 京 京						

해설　東西二京(동서이경) 동과 서에 두 서울이 있으니 동경은 낙양이고, 서경은 장안이다.

背	등질　　배	肉(月)부　5획	背				
	一 一 寸 圥 北 北 背 背 背						
邙	터　　　망	邑(阝)부　3획	邙				
	丶 一 亠 亡 亡' 邙						
面	낯　　　면	面부　　0획	面				
	一 一 兀 丙 而 而 面 面 面						
洛	낙수　　락	水(氵)부　6획	洛				
	丶 丶 氵 汀 汐 汊 洛 洛 洛						

해설　背邙面洛(배망면락) 동경인 낙양은 북망산을 뒤에 두고, 황하의 지류인 낙수를 앞에 두고 있다.

浮	뜰 **부**	水(氵)부 7획	浮				
	丶丶冫冫冗冗浮浮 浮						
渭	위수 **위**	水(氵)부 9획	渭				
	丶丶冫汀汀渭渭渭 渭渭渭						
據	의지할 **거**	手(扌)부 13획	據				
	一十扌扌扩扩扩护 护护拵捛據據						
涇	경수 **경**	水(氵)부 7획	涇				
	丶丶冫冫汀汹涇涇 涇						

해설 浮渭據涇(부위거경) 서경인 장안은 위수(渭水)가에 떠 있는데 경수(涇水)를 의지하고 있다.

宮	집 **궁**	宀부 7획	宮				
	丶丶宀宀官宮宮宮 宮						
殿	대궐 **전**	殳부 9획	殿				
	一コア尸尸屈屈屏 屏屏殿殿						
盤	서릴 **반**	皿부 10획	盤				
	丿丿舟舟舟舟舟般 般般般般盤盤						
鬱	답답할 **울**	鬯부 19획	鬱				
	一十木木木木椚棬 梻鬱鬱鬱鬱鬱鬱鬱						

해설 宮殿盤鬱(궁전반울) 반울은 뱀이 빙 둘러 겹겹이 늘어선 모양을 나타낸다. 즉 동경과 서경에 선 궁전들의 웅장한 위용을 말하는 것이다.

樓	다락 **루**	木부 11획	樓				
	一十才木杧枑枑枑 枑枑楼樓樓樓						
觀	볼 **관**	見부 18획	觀				
	艹艹茾茾莭茳茳萑 萑蒮藋雚觀觀觀觀觀						
飛	날 **비**	飛부 0획	飛				
	乁乁飞飞飛飛飛飛飛						
驚	놀랄 **경**	馬부 13획	驚				
	艹艹芍苟苟苟敬敬 敬敬敬警警驚驚驚						

해설 樓觀飛驚(루관비경) 궁전의 다락과 망루는 높아서 올라가면 하늘을 나는 듯 하여 놀라게 된다.

圖	그림 **도** 口부 11획 丨 冂 冂 円 円 冏 冏 冏 冏 冏 冏 圖 圖 圖	圖					
寫	베낄 **사** 宀부 12획 丶 丷 宀 宀 宀 宎 宎 宎 宎 寫 寫 寫 寫 寫	寫					
禽	새 **금** 禸부 8획 丿 人 人 今 今 今 念 念 舍 禽 禽 禽	禽					
獸	짐승 **수** 犬부 15획 丶 丶 丷 吅 吅 吅 吅 吅 吅 吅 罒 單 單 單 單 獸 獸 獸	獸					

해설 圖寫禽獸(도사금수) 궁전 안에는 새나 짐승을 그려 넣은 그림들이 벽을 장식하고 있다.

畫	그림 **화** 田부 7획 フ ⁊ ⁊ ⁊ 聿 聿 畫 畫 畫 畫 畫	畫					
彩	채색 **채** 彡부 8획 丶 丷 丷 皿 亚 平 采 采 彩 彩	彩					
仙	신선 **선** 人부 3획 丿 亻 仏 仙 仙	仙					
靈	신령 **령** 雨부 16획 一 一 一 一 雨 雨 雨 雨 雨 雷 雷 雷 霛 霛 霛 靈 靈	靈					

해설 畫彩仙靈(화채선령) 신선이나 신령을 그린 그림도 화려하게 채색되어 있다.

丙	천간 **병** 一부 4획 一 丆 丙 丙 丙	丙					
舍	집 **사** 舌부 2획 丿 人 人 今 全 全 舍 舍	舍					
傍	곁 **방** 人부 10획 丿 亻 亻 亇 � 忊 倅 倅 傍 傍 傍	傍					
啓	열 **계** 口부 8획 丶 丶 丆 户 户 启 启 啓 啓 啓	啓					

해설 丙舍傍啓(병사방계) 궁전에는 갑사, 을사, 병사 등 별채를 두었는데, 병사 곁에 따로이 방을 두어 궁전 출입자의 편리를 도모 하였다.

甲	천간 갑	田부	0획	甲				
	丨 冂 冂 日 甲							
帳	휘장 장	巾부	8획	帳				
	丨 冂 巾 帆 帆 帆 帳 帳 帳 帳							
對	대할 대	寸부	11획	對				
	丨 丨 业 业 业 业 业							
	業 業 業 對 對							
楹	기둥 영	木부	9획	楹				
	一 十 才 木 木 杧 杦 杦 楹							
	楹 楹 楹 楹 楹							

해설 甲帳對楹(갑장대영) 신을 섬기는 사당에 친 갑장이란 휘장이 크고 둥근 기둥에 맞서 늘어져 있다.

肆	베풀 사	聿부	7획	肆				
	丨 𠃌 𠂉 𠂤 𦘒 𦘒 𦘒 肆 肆							
	肆 肆 肆 肆							
筵	자리 연	竹부	7획	筵				
	丿 𠂉 𥫗 𥫗 竹 竹 竹 竹 竹							
	筵 筵 筵 筵							
設	베풀 설	言부	4획	設				
	丶 亠 言 言 言 言 言 設							
	設 設							
席	자리 석	巾부	7획	席				
	丶 亠 广 广 庐 庐 庐 席 席							
	席							

해설 肆筵設席(사연설석) 땅바닥에 까는 것을 연, 그 위에 까는 것을 석이라 하니, 임금이 궁전에서 신하를 불러 돗자리를 깔고 잔치를 베푸는 모습이다.

鼓	북 고	鼓부	0획	鼓				
	一 十 土 吉 吉 吉 吉 壴							
	壴 鼓 鼓 鼓							
瑟	비파 슬	玉(王)부	9획	瑟				
	一 二 干 王 珡 玨 玨 珡 珡							
	琴 瑟 瑟 瑟							
吹	불 취	口부	4획	吹				
	丨 冂 口 叭 吵 吹							
笙	저 생	竹부	5획	笙				
	丿 𠂉 𥫗 𥫗 竹 竹 竹 竹 笙							
	笙 笙							

해설 鼓瑟吹笙(고슬취생) 비파를 뜯고 북을 치며 저를 부니 잔치하는 풍류이다.

陞	오를	승	阜(阝)부 7획	陞				
	' 了 阝 阝⁻ 阵 阱 阹 陞 陞							
階	계단	계	阜(阝)부 9획	階				
	' 了 阝 阝⁻ 阹 阹 階 階 階 階 階							
納	바칠	납	糸부 4획	納				
	' ⺡ 幺 幺 糸 糸 糽 納 納							
陛	섬돌	폐	阜(阝)부 7획	陛				
	' 了 阝 阝⁻ 阹 阹 陛 陛							

[해설] 陞階納陛(승계납폐) 문무백관이 계단을 올라 임금께 납폐하는 절차이다.

弁	고깔	변	廾부 2획	弁				
	' ム ㅅ 스 弁 弁							
轉	구를	전	車부 11획	轉				
	' 一 亓 市 百 亘 車 車 軒 軒 軒 軒 轉 轉 轉 轉 轉 轉							
疑	의심할	의	疋부 9획	疑				
	' ヒ ヒ ビ 匕 矣 奚 奚 髮 髮 疑 疑 疑							
星	별	성	日부 5획	星				
	' 丨 冂 冃 日 旦 旱 星 星							

[해설] 弁轉疑星(변전의성) 입궐하는 대신들의 관에서 번쩍이는 보석이 찬란하여 별인가 의심할 정도다.

右	오른	우	口부 2획	右				
	一 ナ 才 右 右							
通	통할	통	辵(辶)부 7획	通				
	' ⁻ マ マ 丒 丏 甬 甬 涌 涌 通 通							
廣	넓을	광	广부 12획	廣				
	' 一 广 广 广 产 产 产 廣 廣 廣 廣 廣 廣							
内	안	내	入부 2획	内				
	丨 冂 内 内							

[해설] 右通廣内(우통광내) 궁전의 오른편은 광내로 통하니 광내는 도서를 취급하는 국립 도서관이다.

左	왼 **좌** 工부 2획							
達	一ナナ左左	左						
承	도달할 **달** 辵(辶)부 9획							
明	一十土キ去去幸幸幸 훈훈達達達	達						
	이을 **승** 手부 4획							
	ᄀ了了了手承承承	承						
	밝을 **명** 日부 4획							
	丨冂日日明明明明	明						

해설 左達承明(좌달승명) 왼편은 승명에 이르니 승명은 대신들의 휴게실과 신하들의 숙직실을 겸하던 곳이다.

旣	이미 **기** 无(旡)부 7획							
集	丶𠂉𠂤𣅀皀皀 旣旣	旣						
墳	모을 **집** 隹부 4획							
典	ノイイ广作作佳佳 隼隼集	集						
	봉분 **분** 土부 12획							
	一十土土圹圹圻圻圻 墳墳墳墳墳墳	墳						
	법 **전** 八부 6획							
	丨冂曰曲曲曲典典	典						

해설 旣集墳典(기집분전) 이미 분과 전을 모았으니 분전이란 삼분오전으로, 중국의 성군들인 삼황오제(三皇五帝)의 경전을 일컫는다.

亦	또 **역** 亠부 4획							
聚	丶一广亣亦亦	亦						
群	모을 **취** 耳부 8획							
英	一T F F E I 耳取取 聚聚聚聚聚	聚						
	무리 **군** 羊부 7획							
	ᄀ그ᄏ尹尹君君君群 群群群群	群						
	영웅 **영** 艸(艹)부 5획							
	丶一艹艹艿艿茊英英	英						

해설 亦聚群英(역취군영) 또한 여러 영웅을 모으니 분전을 강론하여 치국하는 도를 밝히었다.

杜	아가위	두	木부	3획	杜				
	一 十 才 木 木 杜杜								
橐	마를	고	木부	10획	橐				
	、 亠 广 亩 吉 高高高 高高亭橐橐								
鍾	술병	종	金부	9획	鍾				
	ノ ノ 〻 を を 车 金 釕 釕 釕 鈩 鈤 鈤 鍾 鍾 鍾								
隷	예서	례	隶부	8획	隷				
	一 十 土 圭 圭 圭 吉 圭 隷 隷 隷 隷 隷 隷 隷								

해설 杜橐鍾隷(두고종례) 후한의 두백도는 초서에, 위나라의 종요는 예서에 뛰어난 명필이었다.

漆	옻	칠	水(氵)부11획	漆					
	、 丶 氵 氻 汁 沐 沐 沐 沐 漆 漆 漆 漆 漆								
書	글씨	서	曰부	6획	書				
	一 コ ヨ ユ ま 書 書 書 書 書								
壁	벽	벽	土부	13획	壁				
	一 コ ア ア 尼 居 启 居 居 辟 辟 辟 辟 壁 壁								
經	경서	경	糸부	7획	經				
	乙 么 幺 乡 糸 糸 紀 紉 経 経 経 経 経								

해설 漆書壁經(칠서벽경) 옛날에는 대나무에 옻으로 글씨를 썼는데 공자의 집에서 발견한 「논어」와 「효경」도 이것으로 쓴 것이었다.

府	관청	부	广부	5획	府				
	、 一 广 广 广 疒 府 府								
羅	벌릴	라	罒(网)부14획	羅					
	、 丶 罒 罒 罒 罒 罖 羀 羀 羀 羀 羅 羅								
將	장수	장	寸부	8획	將				
	l l ッ 爿 爿 壯 將 將 將 將								
相	정승	상	目부	4획	相				
	一 十 才 木 相 相 相 相 相								

해설 府羅將相(부라장상) 장수와 정승이 부에 늘어서 임금을 알현한다 부(府)는 관청 사무를 처리하는 곳이다.

路	길 **로**	足부	6획	路					
	`丶口口刀刀吊趵跁` 趵趵路路								
俠	낄 **협**	人(亻)부	7획	俠					
	`ノ亻仁仁灰伿侠俠`								
槐	홰나무 **괴**	木부	10획	槐					
	`一十才木术栌栌栌` 栌栌槐槐槐								
卿	벼슬 **경**	卩부	10획	卿					
	`丶𠂉𠂤𠂤卯卯卯卯` 卿卿卿								

해설 路俠槐卿(로협괴경) 길에 고관인 삼공 구경이 마차를 타고 궁전으로 들어가는 모습이다. 옛날 주나라에서는 홰나무를 심어 삼공(三公)의 좌석을 표시하였다.

戶	집 **호**	戶부	0획	戶					
	`丶ㅋㅋ戶`								
封	봉할 **봉**	寸부	6획	封					
	`一十土十圭圭寺封封`								
八	여덟 **팔**	八부	0획	八					
	`ノ八`								
縣	고을 **현**	糸부	10획	縣					
	`丨冂冃冃且且县县` 県県県縣縣縣縣								

해설 戶封八縣(호봉팔현) 한나라가 천하를 통일하고 8현의 호(곧 민가)를 설치하여 공신을 봉하였다.

家	집 **가**	宀부	7획	家					
	`丶丷宀宀宇穼家家` 家								
給	줄 **급**	糸부	6획	給					
	`ㄥ幺幺糸糸糸紒紒` 給給給								
千	일천 **천**	十부	1획	千					
	`ノ二千`								
兵	군사 **병**	八부	5획	兵					
	`ノ亻斤斤丘兵兵`								

해설 家給千兵(가급천병) 또한 공신에게는 일천 군사를 주어 그 집을 호위시켰다.

高	높을 고	高부 0획	高						
	`、一十六古古高高高 高`								
冠	갓 관	冖부 7획	冠						
	`、冖冖冖冖冠冠冠`								
陪	모실 배	阜(阝)부 8획	陪						
	`フ阝阝阝阝阝陪陪 陪陪`								
輦	연 련	車부 8획	輦						
	`一二 扌 夫 夫 扶 扶 扶 扶 替 替 替 替 輦 輦`								

해설 高冠陪輦(고관배련) 높은 관을 쓰고 연을 모시는 모습으로 임금 행차의 위의를 말한다. 연(輦)은 임금이 타는 수레를 일컫는다.

驅	말몰 구	馬부 11획	驅						
	`I 冂 F F 馬 馬 馬 馬 馬 馬 馬 馬 驅 驅 驅 驅 驅`								
轂	바퀴 곡	車부 10획	轂						
	`一十土圭圭圭圭圭 圭圭壹車車軎轂轂`								
振	움직일 진	手(扌)부 7획	振						
	`一十扌扩扩护挀振 振`								
纓	끈 영	糸부 17획	纓						
	`幺幺幺幺幺糸糹紒紒 紒紒紵紵纓纓纓纓纓纓`								

해설 驅轂振纓(구곡진영) 임금이 타신 연이 달리면 바퀴 소리 또한 요란하고, 대신들의 갓끈마저 흔들리니 그 위의가 하늘을 찌른다.

世	대대 세	一부 4획	世						
	`一十卅卅世`								
祿	녹봉 록	示부 8획	祿						
	`一二于禾示示示示 祛祛祿祿`								
侈	풍부할 치	人(亻)부 6획	侈						
	`ノ亻亻仏侈侈侈`								
富	부자 부	宀부 9획	富						
	`、丷宀宀宀宭富富 富富富`								

해설 世祿侈富(세록치부) 공신들의 자손이 대대로 풍부하게 살 수 있도록 세록을 내려 예우 하였다.

車	수레 **거** 車부 0획 一 厂 厅 百 亘 車	車						
駕	멍에 **가** 馬부 5획 フ カ カ 加 加 加 架 架 架 智 駕 駕 駕 駕 駕	駕						
肥	살찔 **비** 肉(月)부 4획 丿 刀 月 月 肛 肥 肥 肥	肥						
輕	가벼울 **경** 車부 7획 一 厂 厅 百 亘 車 車 斬 輕 輕 輕 輕 輕	輕						

해설 車駕肥輕(거가비경) 수레를 끄는 말은 살찌고 튼튼해져 아무리 무거운 수레도 끌수 있었다. 거가란 공신들이 타는 수레이다.

策	꾀할 **책** 竹부 6획 丿 ⺮ ⺮ 竹 竹 笧 笧 笧 笧 笧 笧 策	策						
功	공 **공** 力부 3획 一 丁 工 功 功	功						
茂	무성할 **무** 艸(++)부 5획 一 十 艹 艹 芦 芦 茂 茂 茂	茂						
實	찰 **실** 宀부 11획 丶 丶 宀 宀 宀 宵 宵 宵 實 實 實 實 實 實	實						

해설 策功茂實(책공무실) 공신에게는 부귀영화를 내리니 다른 신하들도 이를 본받아 공을 많이 세웠다.

勒	굴레 **륵** 力부 9획 一 十 艹 艹 芇 芇 苔 苩 革 勒 勒	勒						
碑	비석 **비** 石부 8획 一 丆 丆 石 石 石' 矿 矿 碑 碑 碑 碑 碑	碑						
刻	새길 **각** 刀(刂)부 6획 丶 ㅗ 亠 亥 亥 亥 刻 刻	刻						
銘	새길 **명** 金부 6획 丿 人 左 全 车 车 金 金 釒 釕 釕 釵 銘 銘	銘						

해설 勒碑刻銘(륵비각명) 공신이 죽으면 비석에 그 공적을 새겨 후세에 전하게 하였다.

磻	돌 **반**	石부	12획	磻				
溪	一 ア ア 石 石 石 矿 矿 矿 矿 碎 碎 碎 磻 磻 磻 磻							
溪	시내 **계**	水(氵)부	10획	溪				
伊	丶 冫 氵 浐 浐 浐 浐 浐 浐 溪 溪 溪 溪							
伊	성 **이**	人(亻)부	4획	伊				
尹	ノ 亻 亻 伊 伊 伊							
尹	다스릴 **윤**	尸부	1획	尹				
	ㄱ ㄱ ㅋ 尹							

해설 磻溪伊尹(반계이윤) 주나라 문왕은 반계에서 강태공을 맞고, 은나라 탕왕은 신야에서 이윤을 맞았다.

佐	도울 **좌**	人(亻)부	5획	佐				
時	ノ 亻 亻 仕 仕 佐 佐							
時	때 **시**	日부	6획	時				
阿	丨 冂 冃 日 日ˋ 旷 旷 旷 時 時							
阿	언덕 **아**	阜(阝)부	5획	阿				
衡	丶 冫 阝 阝 阝 阿 阿 阿 阿							
衡	저울 **형**	行부	10획	衡				
	ノ ク 彳 彳 彳 彳 徍 徍 徝 徝 徝 渾 渾 衡 衡 衡							

해설 佐時阿衡(좌시아형) 은나라의 재상 이윤이 한나라의 폭군 걸왕을 내몰고 국태민안을 가져오니 탕왕이 그를 아형이라 하였다.

奄	문득 **엄**	大부	5획	奄				
宅	一 ナ 大 大 存 存 奄 奄							
宅	집 **택**	宀부	3획	宅				
曲	丶 冖 宀 宀 宅 宅							
曲	굽을 **곡**	曰부	2획	曲				
阜	丨 冂 曰 由 曲 曲							
阜	언덕 **부**	阜부	0획	阜				
	ノ 亻 亽 卢 卢 白 皀 皀 阜							

해설 奄宅曲阜(엄택곡부) 주나라의 성왕이 자신을 오랫동안 보필해준 주공에게 보답하고자 곡부에 큰 집을 지어 주었다.

微	작을 **미**	彳부	10획	微				
旦	ノ ノ 彳 彳 彳 禅 禅 禅 微 微 微 微 微							
執	아침 **단**	日부	1획	旦				
營	١ ٢ 日 日 旦							
	누구 **숙**	子부	8획	執				
	` ` ` ` ` ` ` ` ` ` ` ` ` ` ` ` ` ` 享 享 享 軌 執 執							
	경영할 **영**	火부	13획	營				
	` 炏 炏 炏 炏 營 營 營 營 營							

해설 微旦孰營(미단숙영) 단은 주공의 이름으로, 그가 아니었다면 누가 곡부의 그 큰 집을 잘 경영할 수 있었겠는가.

桓	굳셀 **환**	木부	6획	桓				
公	一 十 才 木 朽 杠 栢 栢 栢 桓							
匡	벼슬이름 **공**	八부	2획	公				
合	ノ 八 公 公							
	바를 **광**	匚부	4획	匡				
	一 一 一 尸 尸 匡 匡							
	모을 **합**	口부	3획	合				
	ノ 人 人 合 合 合							

해설 桓公匡合(환공광합) 제나라 환공은 작은 나라의 왕들을 군게 뭉치게 하여 초나라를 물리치고 천하를 바로잡았다.

濟	건질 **제**	水(氵)부	14획	濟				
弱	` ` ` ` ` ` 浐 浐 浐 浐 浐 浐 浐 浐 濙 濙 濟 濟							
扶	약할 **약**	弓부	7획	弱				
傾	` ` ` ` 弓 弓 弓 弜 弱 弱							
	도울 **부**	手(扌)부	4획	扶				
	一 十 才 扌 扗 扶 扶							
	기울 **경**	人(亻)부	11획	傾				
	ノ 亻 亻 亻 仁 佗 佗 佰 佰 佰 傾 傾							

해설 濟弱扶傾(제약부경) 또한 환공은 약하고 기울어져 가는 나라를 구제해 주었다.

綺	비단 **기**	糸부	8획	綺						
	⺩ ⺩ ⺩ ⺩ 糸 糹 紏 結 結 結 結 結 綺									
回	돌아올 **회**	口부	3획	回						
	丨 冂 冂 冂 回 回									
漢	한나라 **한**	水(氵)부 11획		漢						
	丶 丶 氵 氵 沣 沣 � 洔 漢 漢 漢 漢 漢									
惠	은혜 **혜**	心부	8획	惠						
	一 ⺄ 亠 亩 亩 亩 車 重 重 惠 惠 惠									

해설 綺回漢惠(기회한혜) 진나라 네 현인(賢人)의 한사람인 기리계가 위험에 빠진 한나라 태자 혜를 도와 주었다.

說	기쁠 **열**	言부	7획	說						
	丶 亠 亠 言 言 言 言 訒 訜 訜 詳 詳 說									
感	느낄 **감**	心부	9획	感						
	丿 厂 厂 厂 咸 咸 咸 咸 感 感 感 感									
武	날랠 **무**	止부	4획	武						
	一 一 二 于 于 武 武 武									
丁	장정 **정**	一부	1획	丁						
	一 丁									

해설 說感武丁(열감무정) 은나라의 부열은 토목 공사장의 일꾼이었다가 재상으로 발탁되었고, 중흥의 위업 을 달성하여 무정을 감동시켰다.

俊	준걸 **준**	人(亻)부 7획		俊						
	丿 亻 亻 俨 俨 俨 俗 俊 俊									
乂	재주 **예**	丿부	1획	乂						
	丿 乂									
密	빽빽할 **밀**	宀부	8획	密						
	丶 丷 宀 宀 宓 宓 宓 宓 密 密									
勿	말 **물**	勹부	2획	勿						
	丿 勹 勺 勿									

해설 俊乂密勿(준예밀물) 준걸과 재사들이 조정에 빽빽하게 모였더라. 준은 천 사람 중에서, 예는 백 사람 중에서 가장 뛰어난 이를 가르킨다.

多	많을 **다**	夕부	3획	多					
	`ノ ク タ タ 多 多`								
士	선비 **사**	士부	0획	士					
	`一 十 士`								
寔	이 **식**	宀부	9획	寔					
	`丶 丶 宀 宀 宀 帘 帘 宣 宣 宣 寔 寔`								
寧	편안 **녕**	宀부	11획	寧					
	`丶 丶 宀 宀 宀 宓 宓 宓 宓 寍 寍 寍 寧`								

[해설] 多士寔寧(다사식녕) 바른 인재들이 많아 각자 맡은 일을 훌륭히 처리하니 나라가 태평스러웠다.

晉	나라 **진**	日부	6획	晉					
	`一 丆 亇 亞 亞 瑉 晉 晉`								
楚	나라 **초**	木부	9획	楚					
	`一 十 オ 木 木 村 材 林 梵 梵 梵 楚 楚`								
更	다시 **갱**	日부	3획	更					
	`一 丆 冂 佰 冃 百 更 更`								
霸	으뜸 **패**	雨부	13획	霸					
	`一 厂 雨 雨 雨 雫 雫 雫 雫 雫 雫 霏 霏 霏 霸 霸 霸`								

[해설] 晉楚更霸(진초갱패) 진나라의 문공과 초나라의 장왕이 새로운 강자로 등장하여 차례로 패자(霸者)가 되었다.

趙	나라 **조**	走부	7획	趙					
	`十 十 キ キ 丰 走 走 赵 赵 赵 趙 趙 趙 趙`								
魏	나라 **위**	鬼부	8획	魏					
	`ノ ニ 千 禾 禾 委 委 委 魏 魏 魏 魏 魏 魏 魏 魏 魏`								
困	곤란할 **곤**	口부	4획	困					
	`丨 冂 冃 用 困 困 困`								
橫	비낄 **횡**	木부	12획	橫					
	`一 十 オ 木 木 杧 杧 栌 梼 梼 棤 橫 横 横 橫 橫`								

[해설] 趙魏困橫(조위곤횡) 진나라 사람 장의는 연횡설을 주장하여 약소국인 조나라와 위나라를 곤란하게 만들었다. 육국때에 진나라를 섬김을 횡이라 하였다.

假	빌 **가**	人(亻)부 9획	假					
	亻丿亻亻们们作作 假 假							
途	길 **도**	辵(辶)부 7획	途					
	丿 八 人 八 今 余 余 涂 涂 途							
滅	멸할 **멸**	水(氵)부 10획	滅					
	丶 氵 氵 沪 沪 沪 沪 沪 沪 滅 滅 滅							
虢	나라 **괵**	虍부 9획	虢					
	丿 广 产 乒 乒 号 号 号 号 号 虢 号 虢 虢							

[해설] 假途滅虢(가도멸괵) 진나라의 헌공이 우나라의 길을 빌려 괵나라를 멸하였다.

踐	밟을 **천**	足부 8획	踐					
	丶 口 口 무 무 무 무 무 踐 踐 踐 踐 踐 踐							
土	흙 **토**	土부 0획	土					
	一 十 土							
會	모일 **회**	日부 9획	會					
	丿 人 人 人 今 合 合 命 命 命 會 會 會							
盟	맹세 **맹**	皿부 8획	盟					
	丨 冂 日 日 日 明 明 明 明 明 明 明 盟							

[해설] 踐土會盟(천토회맹) 진나라 문공이 천자(天子)인 주나라 양왕을 모시고 천토에서 작은 나라들로부터 천자를 섬기겠다는 맹세를 받았다.

何	어찌 **하**	人(亻)부 5획	何					
	丿 亻 亻 亻 何 何 何							
遵	좇을 **준**	辵(辶)부 12획	遵					
	丿 八 八 一 产 产 两 两 酋 酋 尊 尊 尊 尊 遵 遵							
約	간략할 **약**	糸부 3획	約					
	丶 幺 幺 羊 糸 糸 約 約 約							
法	법 **법**	水(氵)부 5획	法					
	丶 丶 氵 沪 汁 法 法 法							

[해설] 何遵約法(하준약법) 소하는 나라에 범법사건이 늘자 한고조로 더불어 약법 삼장(세 가지 간소화된 법)을 정하여 준수하게 하였다.

| 韓 | 나라이름 **한** | 韋부 | 8획 |
| | 一 十 十 古 古 吉 吉 卓 草'
草' 草' 草' 草' 韓 韓 韓 韓 | | 韓 |

| 弊 | 폐단 **폐** | 廾부 | 12획 |
| | 丶 丷 丷 广 内 内 両 両 敝
敝 敝 敝 敝 弊 弊 | | 弊 |

| 煩 | 번거로울 **번** | 火부 | 9획 |
| | 丶 丷 火 火 灯 灯 炉 炉 煩
煩 煩 煩 煩 | | 煩 |

| 刑 | 형벌 **형** | 刀(刂)부 | 4획 |
| | 一 二 チ 开 开 刑 | | 刑 |

해설 韓弊煩刑(한폐번형) 춘추 시대 말의 법학자 한비자가 만든 법은 번거롭고 가혹하여 많은 폐해를 가져왔다.

| 起 | 일어날 **기** | 走부 | 3획 |
| | 十 土 牛 牛 丰 走 走 起
起 | | 起 |

| 翦 | 갈길 **전** | 羽부 | 9획 |
| | 丶 丷 广 广 前 前 前 前 前
前 前 箭 箭 翦 翦 | | 翦 |

| 頗 | 자못 **파** | 頁부 | 5획 |
| | ノ 厂 广 皮 皮 皮 皮 皮 頗
頗 頗 頗 頗 頗 | | 頗 |

| 牧 | 칠 **목** | 牛(牜)부 | 4획 |
| | 丶 ＾ 牛 牛 牝 牝 牧 牧 | | 牧 |

해설 起翦頗牧(기전파목) 백기와 왕전은 진나라의 장수이고, 염파와 이목은 조나라의 장수로 네 명을 명장으로 꼽는다.

| 用 | 쓸 **용** | 用부 | 0획 |
| | ノ 刀 月 月 用 | | 用 |

| 軍 | 군사 **군** | 車부 | 2획 |
| | 丶 冖 冖 宮 宮 宮 宮 宣 軍 | | 軍 |

| 最 | 가장 **최** | 日부 | 8획 |
| | 丶 口 曰 旦 昌 昌 昌 晜
晜 最 最 | | 最 |

| 精 | 정밀할 **정** | 米부 | 8획 |
| | 丶 丷 丷 牛 米 米 米 精
精 精 精 精 精 | | 精 |

해설 用軍最精(용군최정) 이 네 장수는 군사를 잘 훈련시켰고, 전략은 한치의 빈틈도 없었다.

	베풀 **선**	宀부 6획	
宣	` ⟶ ` ㆍ ⟋ ⼧ ⼧ 宀 宫 宫 宣 宣		宣
威	위엄 **위**	女부 6획	
	ノ 厂 厂 反 反 反 威 威 威		威
沙	모래 **사**	水(氵)부 4획	
	ㆍ ㆍ 氵 汀 沙 沙 沙		沙
漠	사막 **막**	水(氵)부 11획	
	ㆍ ㆍ 氵 沙 汁 汁 涆 涆 漠 漠 漠 漠 漠		漠

해설 宣威沙漠(선위사막) 이 장수들은 그 위세를 오랑캐들이 사는 사막에까지 떨쳤다.

	달릴 **치**	馬부 3획	
馳	「 ㆵ ㆵ ㆵ 馬 馬 馬 馬 馬 馬 馳 馳		馳
譽	기릴 **예**	言부 14획	
	ㆵ 嬰 嬰 嬰 嬰 嬰 嬰 嬰 嬰 譽		譽
丹	붉을 **단**	丶부 3획	
	ノ 刀 刀 丹		丹
青	푸를 **청**	青부 0획	
	㆒ ㆓ ㆔ 主 丰 青 青 青		青

해설 馳譽丹青(치예단청) 공신들의 명예를 생전뿐 아니라 죽은 후에도 전하기 위해 초상을 기린각에 그렸다.

	아홉 **구**	乙부 1획	
九	ノ 九		九
州	고을 **주**	川부 3획	
	ㆍ 丿 㓝 州 州 州		州
禹	임금 **우**	内부 4획	
	ㆍ ⼏ 尸 肙 戶 禹 禹 禹 禹		禹
跡	자취 **적**	足부 6획	
	ㆍ ㆍ ⼝ ⼞ ⼞ 足 足 趵 跡 跡 跡 跡 跡		跡

해설 九州禹跡(구주우적) 하(夏)나라의 우임금은 9주(기,연,청,서,양,형,예,양,동)로 나누어 다스렸는데 그 발자취가 닿지 않는곳이 없었다.

百	일백 **백**	白부 1획						
	一 一 一 丁 万 百 百		百					
郡	고을 **군**	邑(阝)부 7획						
	゛ ゛ 彐 尹 尹 君 君 君' 郡 郡		郡					
秦	나라 **진**	禾부 5획						
	一 二 三 丰 夫 表 表 秦 秦 秦		秦					
并	합할 **병**	干부 5획						
	' ' ' 兰 午 귝 弚 幷 弚		幷					

해설 百郡秦幷(백군진병) 진시황이 천하를 통일하고 각각의 군주가 통치하던 6국을 합쳐 전국을 100개의 군으로 나누어 다스렸다.

嶽	큰산 **악**	山부 14획						
	' 屮 屮 产 产 岁 岁 崇 崖 崖 崖 嶽 嶽 嶽 嶽		嶽					
宗	근본 **종**	宀부 5획						
	' ' 宀 宀 宀 宇 宗 宗		宗					
恒	항상 **항**	心(忄)부 6획						
	' ' 忄 忄 忄 忉 恒 恒 恒		恒					
岱	대산 **대**	山부 5획						
	ノ イ 仁 代 代 代 岱 岱		岱					

해설 嶽宗恒岱(악종항대) 큰 산 다섯 중에 항산과 태산을 근본으로 삼았다. 태산은 대산의 다른 이름이다.

禪	터닦을 **선**	示부 12획						
	゛ 二 亍 亓 禾 禾 禾 禾' 禮 禮 禮 禪 禪		禪					
主	임금 **주**	丶부 4획						
	' ' 二 干 主		主					
云	이를 **운**	二부 2획						
	一 二 云 云		云					
亭	정자 **정**	亠부 7획						
	' ' 亠 亠 亠 宁 高 高 亭 亭		亭					

해설 禪主云亭(선주운정) 태산에서 천신에게 제사를 드리고, 운운산과 정정산에서 자신에게 제사를 드려 나라의 안녕을 빌었다.

鴈	기러기 **안**	鳥부	4획
	一 厂 厈 圧 圧 圧 圧 鴈 鴈 鴈 鴈 鴈 鴈		

門	문 **문**	門부	0획
	丨 冂 冂 門 門 門 門 門		

紫	자줏빛 **자**	糸부	5획
	一 十 止 止 此 此 紫 紫 紫 紫 紫		

塞	막을 **색**	土부	10획
	宀 宀 宀 宇 宇 宭 宭 宭 宭 塞 塞 塞		

해설 鴈門紫塞(안문자색) 북쪽으로는 기러기가 쉬어가는 안문관이 있고, 동서로는 흙빛이 붉은 만리장성이 둘러있다.

鷄	닭 **계**	鳥부	10획
	一 爫 爫 奚 奚 奚 鷄 鷄 鷄 鷄 鷄 鷄 鷄 鷄		

田	밭 **전**	田부	0획
	丨 冂 冃 田 田		

赤	붉을 **적**	赤부	0획
	一 十 土 亍 亦 赤 赤		

城	재 **성**	土부	7획
	一 十 土 圹 圹 圻 城 城 城		

해설 鷄田赤城(계전적성) 계전은 옹주에 있고 적성은 기주에 있는 고을이다.

昆	만 **곤**	日부	4획
	丨 冂 曰 日 昆 昆 昆		

池	연못 **지**	水(氵)부	3획
	丶 氵 氵 沪 池 池		

碣	돌 **갈**	石부	9획
	一 丆 ア 石 石 石 砑 砑 碣 碣 碣 碣 碣		

石	돌 **석**	石부	0획
	一 丆 丆 石 石		

해설 昆池碣石(곤지갈석) 곤지는 운남 곤명현에 있는 연못이고, 갈석산은 부평현에 있다.

鉅	클　　　거	金부　　5획	鉅					
	ノ 入 ド 乍 牟 牟 金 釘 釘 釘 釘 鉅							
野	들　　　야	里부　　4획	野					
	` ロ 日 日 甲 甲 里 野 野 野							
洞	고을　　동	水(氵)부　6획	洞					
	` `` 氵 氵 汩 洞 洞 洞 洞							
庭	뜰　　　정	广부　　7획	庭					
	` 宀 广 广 庐 庭 庭 庭 庭 庭							

해설 鉅野洞庭(거야동정) 거야는 태산 동편에 있는 광야이고, 동정은 호남성에 있는 큰 호수이다.

曠	넓을　　광	日부　　15획	曠					
	l 冂 冃 日 日 旷 旷 旷 旷 旷 旷 曠 曠 曠 曠 曠 曠							
遠	멀　　　원	辵(辶)부　10획	遠					
	一 十 土 吉 吉 吉 吏 吏 袁 袁 遠 遠 遠 遠							
綿	솜　　　면	糸부　　8획	綿					
	` ` 幺 幺 糸 糸 糸 糸 綿 綿 綿 綿 綿 綿							
邈	멀　　　막	辵(辶)부　14획	邈					
	` `` `` `` 豸 豸 豸 豸 豹 豹 豹 豹 豹 貌 貌 貌 邈 邈							

해설 曠遠綿邈(광원면막) 산과 평야, 호수 등이 솜에서 뽑아낸 실처럼 아득하고 멀리 이어져 있음을 말한다.

巖	바위　　암	山부　　20획	巖					
	` 山 山 山 山 出 出 岸 岸 岸 岸 岸 巌 巌 巌 巌 巌 巌 巖 巖							
岫	메뿌리　수	山부　　5획	岫					
	` 丨 山 山 屮 屮 岤 岫							
杳	아득할　묘	木부　　4획	杳					
	一 十 才 木 木 杏 杏 杳							
冥	어두울　명	冖부　　8획	冥					
	` 冖 冖 冖 冝 冝 冝 冥 冥 冥							

해설 巖岫杳冥(암수묘명) 산의 우람한 모습을 나타낸 것으로, 골짜기의 암석과 암석 사이는 동굴과도 같이 깊고 어둡다.

治	다스릴	치	水(氵)부	5획								
	丶 丶 氵 沪 沪 治 治 治				治							
本	근본	본	木부	1획								
	一 十 才 木 本				本							
於	어조사	어	方부	4획								
	丶 二 丁 方 扩 於 於 於				於							
農	농사	농	辰부	6획								
	丶 口 曰 曲 曲 曲 農 農 農 農				農							

[해설] 治本於農(치본어농) 다스리는 것은 농사를 근본으로 하니 중농정치를 이른다.

務	힘쓸	무	力부	9획								
	丆 マ 予 矛 矛 矛 矛 矛 務 務				務							
茲	이	자	艸(艹)부	6획								
	丶 ㅗ 七 玄 玄 玄 弦 弦 茲 茲				茲							
稼	심을	가	禾부	10획								
	丿 二 千 禾 禾 利 秆 秆 秆 秆 秆 稼 稼 稼				稼							
穡	거둘	색	禾부	13획								
	丿 二 千 禾 禾 利 种 种 种 种 种 种 稽 稽 稽 稽 穡				穡							

[해설] 務茲稼穡(무자가색) 백성들은 때를 놓치지 아니하고 곡식을 심고 거두는데 힘써야 한다.

俶	비로서	숙	人(亻)부	8획								
	丿 亻 亻 化 什 什 付 俶 俶				俶							
載	일할	재	車부	6획								
	一 十 土 圭 圭 吉 吉 吉 車 載 載 載				載							
南	남녘	남	十부	7획								
	一 十 十 内 内 内 南 南 南				南							
畝	이랑	묘	田부	5획								
	丶 二 广 亩 亩 亩 亩 畝 畝				畝							

[해설] 俶載南畝(숙재남묘) 봄이 되면 비로서 남쪽 양지바른 이랑부터 씨를 뿌리기 시작한다.

我	나 **아**	戈부 3획	我				
	ノ 二 于 手 我 我 我						
藝	재주 **예**	艸(艹)부 15획	藝				
	ノ 十 十 サ 丼 封 封 封 埶 埶 埶 埶 藝 藝 藝 藝						
黍	기장 **서**	黍부 0획	黍				
	ノ 二 千 禾 禾 禾 秃 黍 黍 黍 黍						
稷	피 **직**	禾부 10획	稷				
	ノ 二 千 禾 禾 禾 秆 秆 秆 稷 稷 稷 稷 稷 稷						

해설 我藝黍稷(아예서직) 나는 기장과 피를 심는 농사일에 열중하겠다. 옛날 중국에서는 이 둘을 오곡의 으뜸으로 쳤다.

稅	세금 **세**	禾부 7획	稅				
	ノ 二 千 禾 禾 禾 秒 秒 稅 稅 稅						
熟	익을 **숙**	火(灬)부 11획	熟				
	ノ 亠 十 古 古 享 享 孰 孰 孰 孰 孰 熟 熟 熟 熟						
貢	바칠 **공**	貝부 3획	貢				
	一 丁 工 干 干 丐 酉 酉 貢 貢						
新	새 **신**	斤부 9획	新				
	ノ 亠 立 辛 辛 辛 亲 亲 新 新 新 新 新						

해설 稅熟貢新(세숙공신) 곡식이 익으면 세금을 내었고, 햇곡식으로는 종묘에 제사를 올린다.

勸	권장할 **권**	力부 18획	勸				
	ノ 十 十 艹 艹 芇 苛 苗 苗 苗 苗 萉 萉 蓸 蓸 蒼 蒼 蓸 勸 勸						
賞	상줄 **상**	貝부 8획	賞				
	ノ 小 小 一 兴 兴 兴 尚 尚 尚 尚 賞 賞 賞 賞 賞						
黜	내칠 **출**	黑부 5획	黜				
	ノ 口 口 曰 曰 里 里 黑 黑 黑 黑 黜 黜 黜 黜 黜						
陟	오를 **척**	阜(阝)부 7획	陟				
	ノ 阝 阝 阝 阝 陟 陟 陟 陟 陟						

해설 勸賞黜陟(권상출척) 나라에서는 농민의 의기를 위하여 부지런한 농민은 포상하고, 권농 지도를 게을리한 관리는 내쫓아 농사일의 소중함을 일깨웠다.

孟	성 　　　맹	子부	5획	孟						
	⼀ 了 孑 子 舌 舌 盂 孟									
軻	맹자이름 가	車부	5획	軻						
	⼀ ⼆ 市 盲 亘 車 車 車 軻 軻 軻									
敦	도타울 돈	攵부	8획	敦						
	、 ⼀ ⼆ 亠 音 亨 亨 亨 敦 敦 敦									
素	바탕 　　소	糸부	4획	素						
	⼀ ⼆ ⺸ 主 圭 素 素 素 素									

해설 孟軻敦素(맹가돈소) 맹자의 이름은 가(軻)인데, 하늘로 부터 받은 인간의 본심을 도탑게 하고자 하는 돈소설(敦素說)을 주장하였다.

史	역사 　　사	口부	2획	史						
	、 ⼝ 口 史 史									
魚	고기 　　어	魚부	0획	魚						
	⼃ ⼂ ⼂ 凸 쇠 角 角 魚 魚 魚 魚									
秉	잡을 　　병	禾부	3획	秉						
	⼀ ⼆ 孚 孚 彐 秉 秉 秉									
直	곧을 　　직	目부	3획	直						
	⼀ ⼗ ⼗ 古 古 直 直 直									

해설 史魚秉直(사어병직) 사어라는 사람은 위나라 태부였으며 그 성품이 매우 강직하였다.

庶	여러 　　서	广부	8획	庶						
	、 ⼀ 广 庐 庐 庐 庐 庶 庶 庶 庶									
幾	몇 　　　기	幺부	9획	幾						
	⼃ 幺 幺 幺 糸 糸 绊 绊 幾 幾 幾									
中	가운데 중	｜부	3획	中						
	、 ⼝ 口 中									
庸	떳떳할 용	广부	8획	庸						
	、 ⼀ 广 庐 庐 庐 庐 庸 庸 庸									

해설 庶幾中庸(서기중용) 어떠한 일이나 한쪽으로 기울어지게 일하면 안되며, 중용의 도를 지켜 행동하여야 한다.

勞	수고할 **로**	力부	10획	勞					
	`丶 丶 ⺍ ⺌ ⺌ ⺊ ⺊ ⺊` `⺍ 勞 勞`								
謙	겸손할 **겸**	言부	10획	謙					
	`丶 一 亠 ⺊ 言 言 言 言 言` `訮 訮 詳 謙 謙 謙 謙 謙`								
謹	삼갈 **근**	言부	11획	謹					
	`丶 一 亠 ⺊ 言 言 言 訮` `訮 訮 訮 誹 謹 謹 謹 謹 謹`								
勅	삼갈 **칙**	力부	7획	勅					
	`一 ⊃ ⊐ 口 市 束 束 勅 勅`								

해설 **勞謙謹勅(로겸근칙)** 부지런하고 겸손하며 모든 일을 함에 있어 침착하고 조심스러워야 중용의 도에 이른다.

聆	들을 **령**	耳부	5획	聆					
	`一 ⊓ ⺙ ⺙ ⺙ 耳 耵 耶 聆` `聆 聆`								
音	소리 **음**	音부	0획	音					
	`丶 一 亠 ⺊ 立 音 音 音 音`								
察	살필 **찰**	宀부	11획	察					
	`丶 ⺍ 宀 宀 宀 穷 穷 穷 宏` `宏 宏 突 察 察`								
理	이치 **리**	玉(王)부	7획	理					
	`一 二 Ŧ Ŧ 玌 珇 玾 玾 理` `理 理`								

해설 **聆音察理(령음찰리)** 남의 말은 성의 있게 들어야 생각하는 바를 알 수 있다는 말이다.

鑑	볼 **감**	金부	14획	鑑					
	`⼈ 스 今 令 金 金 金 釒 釒` `釒 釒 釒 鉀 鉀 鑑 鑑 鑑 鑑`								
貌	모양 **모**	豸부	7획	貌					
	`⼃ ⺈ ⺈ ⺈ 豸 豸 豸 豸` `豹 豹 豹 豹 貌`								
辨	분별할 **변**	辛부	9획	辨					
	`丶 一 亠 立 立 辛 辛 辛` `辨 辨 辨 辨 辨 辨 辨`								
色	빛 **색**	色부	0획	色					
	`⼃ ⺈ ⼳ 刍 色 色`								

해설 **鑑貌辨色(감모변색)** 중용을 지키는 사람은 모양과 거동으로 그 사람의 마음을 분별할 수 있다.

貽	끼칠	이	貝부	5획	貽					
	ㅣ 冂 月 月 目 貝 貯 貽 貽 貽 貽									
厥	그	궐	厂부	10획	厥					
	一 厂 厂 厂 厅 厌 厒 厥 厥 厥 厥 厥									
嘉	아름다울	가	口부	11획	嘉					
	一 十 士 吉 吉 吉 吉 青 喜 喜 嘉 嘉 嘉 嘉									
猷	옳을	유	犬부	9획	猷					
	丶 八 ハ 广 肖 肖 肖 酋 酋 猷 猷 猷 猷									

해설　貽厥嘉猷(이궐가유) 옳은 일을 하여 자손에게 좋은 것을 남겨야 한다.

勉	힘쓸	면	力부	7획	勉					
	丿 ㅏ ㅏ ㅓ 免 免 免 免 勉									
其	그	기	八부	6획	其					
	一 十 廿 廿 甘 其 其 其									
祗	공경	지	示부	5획	祗					
	一 二 亍 亍 示 衣 衣 祇 祗									
植	심을	식	木부	8획	植					
	一 十 才 木 朾 朾 朾 柿 植 植 植									

해설　勉其祗植(면기지식) 착하고 바르게 사는 법을 자손에게 심어 주어야 한다.

省	살필	성	目부	4획	省					
	丶 丿 小 少 少 省 省 省 省									
躬	몸	궁	身부	3획	躬					
	丿 ㅣ 丹 丹 月 身 身 身 躬									
譏	나무랄	기	言부	12획	譏					
	丶 二 亖 言 言 言 言 言 諮 諮 諮 諮 諮 諮 諮 諮 譏 譏									
誡	경계	계	言부	7획	誡					
	丶 二 亖 言 言 言 言 誡 誡 誡 誡 誡									

해설　省躬譏誡(성궁기계) 기롱과 경계함이 있는가 염려하여 항시 몸을 살펴야 한다.

寵	사랑받을 총	宀부	16획	寵				
	` ` 宀 宀 宁 宁 宕 宕 宇 宵 宵 宵 宵 宵 寵 寵 寵							
增	더할 증	土부	12획	增				
	一 十 土 圹 圹 圹 圹 圹 圹 圹 增 增 增 增							
抗	겨를 항	手(扌)부	4획	抗				
	一 十 扌 扩 扩 扩 抗							
極	다할 극	木부	9획	極				
	一 十 才 木 朽 朽 柯 柯 柯 桠 桠 極							

해설 寵增抗極(총증항극) 윗사람의 총애가 더할수록 교만한 태도를 부리지 말고 더욱 조심하여야 한다.

殆	위태할 태	歹부	5획	殆				
	一 丁 歹 歹 殀 殀 殆 殆							
辱	욕될 욕	辰부	3획	辱				
	一 厂 厂 尸 斥 斥 辰 辰 辱 辱							
近	가까울 근	辵(辶)부	4획	近				
	` 厂 厂 斤 斤 沂 近 近							
恥	부끄러울 치	心부	6획	恥				
	一 丅 下 ﬀ 王 耳 耳 耻 耻 恥							

해설 殆辱近恥(태욕근치) 윗사람의 총애를 받는다고 욕된 일을 하면 멀지 않아 위태로움과 치욕을 당할 수 있으니 항상 겸손하여야 한다.

林	수풀 림	木부	4획	林				
	一 十 才 木 村 杜 材 林							
皐	언덕 고	白부	6획	皐				
	` ` 白 白 白 白 皇 皇 皐 皐							
幸	다행 행	干부	5획	幸				
	一 十 土 去 去 去 幸 幸							
卽	곧 즉	卩부	7획	卽				
	` ` 白 白 白 皀 皀 卽 卽							

해설 林皐幸卽(림고행즉) 혹 치욕스러운 일을 당하면 자연 속으로 운둔하여 한가롭게 지내는 것이 나을 것이다.

雨	두 량	入부	6획	雨				
疏	一 冂 冂 雨 雨 雨 雨 雨							
見	성 소	疋부	6획	疏				
機	フ フ 乛 正 正 正 疎 疎 疎 疎 疏							
	볼 견	見부	0획	見				
	l 冂 冂 目 目 貝 見							
	기회 기	木부	12획	機				
	一 十 才 才 木 栌 栌 栌 栌 栌 栌 栌 機 機 機							

[해설] 雨疏見機(량소견기) 한나라의 소광과 소수는 태자를 가르쳤던 국사였으나 때를 알아 스스로 물러난 사람들이었다.

解	풀 해	角부	6획	解				
組	' ク ク 角 角 角 角 解 解 解 解 解							
誰	짤 조	糸부	5획	組				
逼	' ㄠ ㄠ 幺 糸 糸 糸 組 組 組 組							
	누구 수	言부	8획	誰				
	' ㅗ ㅗ ㅗ 言 言 言 計 計 詳 詳 誰 誰 誰 誰							
	핍박할 핍	辵(辶)부	9획	逼				
	一 冂 冂 曰 甭 甭 甭 畐 畐 畐 逼 逼							

[해설] 解組誰逼(해조수핍) 관의 끈을 풀고, 즉 사직하고 고향으로 돌아가니 누가 핍박하리요.

索	찾을 색	糸부	4획	索				
居	一 十 十 亡 击 索 索 索 索							
閑	살 거	尸부	5획	居				
處	フ 그 尸 尸 尸 居 居 居							
	한가할 한	門부	4획	閑				
	l 冂 冂 闩 閂 閂 門 門 門 閈 閑 閑							
	곳 처	虍부	5획	處				
	' ｜ 广 广 卢 虍 虍 虍 處 處 處							

[해설] 索居閑處(색거한처) 벼슬에서 물러나면 한가한 곳을 정하고 조용히 살아가야 한다.

沈	고요할 침 水(氵)부 4획	沈					
	丶丶冫氵汀沙沈						
默	잠잠할 묵 墨부 4획	默					
	丶口口曰日旦甲里黑 黑黑黑黑默默						
寂	고요할 적 宀부 8획	寂					
	丶丶宀宀宀宇宋宋 宋寂						
寥	고요할 료 宀부 11획	寥					
	丶丶宀宀宀宀宋宋 宋寥寥寥寥寥						

해설 沈默寂寥(침묵적료) 세상의 번뇌를 피해 자연속에서 조용히 사노라면 마음 또한 고요하도다.

求	구할 구 水부 2획	求					
	一十十才求求求						
古	옛 고 口부 2획	古					
	一十十古古						
尋	찾을 심 寸부 9획	尋					
	フ ヨ ヨ ヨ ヨ ヨ ヨ ヨ 尋尋尋						
論	의논할 론 言부 8획	論					
	丶亠宀宀言言言診 診診論論論論						

해설 求古尋論(구고심론) 옛 성현들의 글에서 진리를 구하고 그 마땅한 도리를 찾아 토론한다.

散	흩어질 산 攵부 8획	散					
	一十廿廿芋芋苩苩 苩散散						
慮	생각 려 心부 11획	慮					
	丶十卢广户庐庐虍虍 虍虍虐虐慮慮慮						
逍	노닐 소 辵(辶)부 7획	逍					
	丶丨丬丬丬肖肖肖消 逍逍						
遙	멀 요 辵(辶)부 10획	遙					
	ノクタタ夕名名名名 名名名名名名名名名名名名						

해설 散慮逍遙(산려소요) 세상일을 잊어버리고 자연과 더불어 한가로히 지냄을 말한다.

欣	기쁠 흔	欠부	4획	欣					
	´ ſ ſ ſ ſſ ſſ 欣 欣								
奏	아뢸 주	大부	6획	奏					
	一 二 三 丰 夫 奏 奏 奏 奏								
累	누끼칠 루	糸부	5획	累					
	´ 口 日 田 田 甲 田 累 累 累								
遣	보낼 견	辵(辶)부	10획	遣					
	` 一 口 中 虫 虫 串 書 書 書 書 遣 遣								

해설 欣奏累遣(흔주루견) 기쁜일은 아뢰고 누가 될 일은 흘려 보낸다.

感	슬플 척	心부	11획	感					
	´ 厂 厂 厂 厂 厂 厂 戚 戚 戚 戚 感 感								
謝	물러갈 사	言부	10획	謝					
	` 二 三 言 言 言 訁 訁 訁 訁 詢 謝 謝 謝 謝								
歡	기쁠 환	欠부	18획	歡					
	` 艹 艹 艹 莎 莎 苗 苗 苛 莎 莎 萑 萑 萑 萑 歡 歡 歡								
招	부를 초	手(扌)부	5획	招					
	一 十 扌 扌 扫 扣 招 招								

해설 感謝歡招(척사환초) 마음 속의 슬픔은 없어지고 기쁨만이 부르는 듯이 오게된다.

渠	개천 거	水(氵)부	9획	渠					
	` ⺀ 氵 汇 汇 洰 洰 淠 淠 渠 渠 渠								
荷	연꽃 하	艸(++)부	7획	荷					
	` 丷 丷 艹 艹 芢 芢 荷 荷 荷								
的	밝을 적	白부	3획	的					
	´ ſ ſ ſ 白 白 白 的 的								
歷	역력할 력	止부	12획	歷					
	一 厂 厂 厂 厂 厂 厂 屑 屑 厤 厤 厤 歷 歷								

해설 渠荷的歷(거하적력) 개천의 연꽃은 아름답고 향기 또한 그윽하여 그 아름다움이 어느 것에도 비길 데가 없다.

園	동산　　원　　口부　　10획	園					
莽	丨 冂 冂 冋 冋 罔 罔 罔 罔 園 園 園 園						
抽	풀　　　망　　艸(++)부　8획	莽					
條	丶 丷 艹 艹 丱 芍 苩 莽 莽						
	빼낼　　추　　手(扌)부　5획	抽					
	一 十 扌 扣 扣 拙 抽						
	가지　　조　　木부　　7획	條					
	丿 亻 亻 仃 伫 仾 佟 條 條						

해설 園莽抽條(원망추조) 동산의 풀들이 무성하여 초목의 작은 가지가 사방으로 뻗고 크게 자란다.

枇	나무　　비　　木부　　4획	枇					
杷	一 十 才 木 朴 朴 枇						
晚	나무　　파　　木부　　4획	杷					
翠	一 十 才 木 杠 杙 杷 杷						
	늦을　　만　　日부　　7획	晚					
	丨 冂 日 日 旫 旸 眵 晚 晚						
	푸를　　취　　羽부　　8획	翠					
	一 ㄱ 习 孙 羽 羽 羽 羿 翠 翠 翠 翠 翠						

해설 枇杷晚翠(비파만취) 비파나무는 늦은 겨울에도 그 빛이 푸르름을 가지고 있어 곧은 절개를 상징하기도 한다.

梧	오동　　오　　木부　　7획	梧					
桐	一 十 才 木 杧 梧 梧 梧 梧						
早	오동　　동　　木부　　6획	桐					
凋	一 十 才 木 桐 桐 桐 桐 桐						
	이를　　조　　日부　　2획	早					
	丨 冂 円 日 旦 早						
	시들　　조　　冫부　　8획	凋					
	丶 冫 冫 汀 汩 汩 凋 凋 凋						

해설 梧桐早凋(오동조조) 오동나무는 그 잎이 크고 무성하지만 가을이 되면 다른 나무보다 먼저 시들어 말라버린다.

陳	오랠 진 阜(阝)부 8획 `了 了 阝 阝 阾 阾 陳` 陳 陳	陳				
根	뿌리 근 木부 6획 `一 十 才 木 札 柜 柜 根` 根	根				
委	맡길 위 女부 5획 `一 二 千 禾 禾 委 委`	委				
翳	가릴 예 羽부 11획 `一 匚 圧 医 医 医 医 医` 殹 殹 殹 殹 翳 翳 翳	翳				

[해설] 陳根委翳(진근위예) 시든 나무의 뿌리는 내버려 두면 저절로 말라 죽어 버린다.

落	떨어질 락 艸(艹)부 9획 `一 十 艹 艹 艹 茨 茨 莎` 莈 落 落 落	落				
葉	잎사귀 엽 艸(艹)부 9획 `一 十 艹 艹 艹 苹 苹 苹` 苹 葉 葉 葉	葉				
飄	날릴 표 風부 11획 `一 一 一 一 西 亜 票 票` 票 票 飘 飘 飘 飘 飘 飄	飄				
飖	날릴 요 風부 10획 `丿 勹 夕 夕 兂 乒 乒 备` 备 飖 飖 飖 飖 飖 飖 飖	飖				

[해설] 落葉飄飖(락엽표요) 가을이 오면 나뭇잎은 가지에서 떨어져 바람에 나부낀다.

遊	놀 유 辵(辶)부 9획 `丶 丶 亠 方 方 扩 斿 斿` 游 游 游 遊	遊				
鵾	고니 곤 鳥부 8획 `丨 口 日 日 目 貝 昆 昆` 鵾 鵾 鵾 鵾 鵾 鵾 鵾 鵾	鵾				
獨	홀로 독 犬(犭)부 13획 `丿 犭 犭 犭 犭 犵 狎 狎` 狎 狎 狎 狎 獨 獨	獨				
運	움직일 운 辵(辶)부 9획 `丶 一 一 冖 吊 吊 吊 宣 宣` 軍 軍 運 運	運				

[해설] 遊鵾獨運(유곤독운) 곧은 지조를 상징하는 고니는 북해의 큰 봉새로서 홀로 창공을 나는 모습을 그린 것이다.

凌	업신여길 **릉**	冫부 8획	凌					
	丶 冫 广 汁 냐 冸 冹 凌 凌							
摩	미칠 **마**	手(扌)부 11획	摩					
	丶 亠 广 广 庐 庐 麻 麻 麻 麻 麼 摩							
絳	붉을 **강**	糸부 6획	絳					
	乙 纟 纟 幺 糸 糸 糺 紵 絳 絳 絳 絳							
霄	하늘 **소**	雨부 7획	霄					
	一 厂 厂 戶 雨 雨 雨 雲 雫 霄 霄 霄							

해설 凌摩絳霄(릉마강소) 고니가 햇살을 받으며 나는 모습이 너무 아름다워 아침해가 뜰 때의 붉은 동쪽 하늘 보다도 돋보인다.

耽	즐길 **탐**	耳부 4획	耽					
	一 T F F 耳 耳 耴 耽 耽							
讀	읽을 **독**	言부 15획	讀					
	丶 二 言 言 言 言 訁 計 讀 讀 讀 讀 讀 讀 讀 讀 讀							
翫	구경할 **완**	羽부 9획	翫					
	一 ᄀ ᄏ 习 羽 羽 羽 翟 翟 翟 翟 翫 翫 翫 翫							
市	시장 **시**	巾부 2획	市					
	丶 亠 广 市 市							

해설 耽讀翫市(탐독완시) 한나라의 왕충은 독서를 좋아하였으나 가난하여 항상 시장 안에 있는 서점앞에 서서 책을 읽었다.

寓	붙일 **우**	宀부 9획	寓					
	丶 丷 广 宀 宀 宙 宙 宙 寓 寓 寓 寓							
目	눈 **목**	目부 0획	目					
	l 冂 冂 冃 目							
囊	주머니 **낭**	口부 19획	囊					
	一 亠 宀 宀 申 甫 甫 曲 囊 囊 囊 囊 囊 囊 囊 囊 囊 囊							
箱	상자 **상**	竹부 9획	箱					
	丿 𠂉 𥫗 𥫗 竹 竹 笞 笞 筲 箱 箱 箱 箱 箱 箱							

해설 寓目囊箱(우목낭상) 왕충은 글을 한 번 읽으면 잊지 아니하여 주머니나 상자속에 넣어두는 것과 같았다.

易	쉬울 이	日부	4획
	㇀ 冂 日 旦 号 号 易 易		
輶	가벼울 유	車부	9획
	㇀ 冂 冂 日 車 車 軒 軒 軒 軒 軒 輶 輶 輶		
攸	바 유	攵부	3획
	ノ イ 亻 亻 攸 攸 攸		
畏	두려울 외	田부	4획
	㇀ 冂 曰 田 田 罒 甼 界 畏		

해설 易輶攸畏(이유유외) 사람은 가볍게 움직이고 쉽게 말하는 것을 두려워 해야 한다.

屬	붙일 속	尸부	18획
	㇀ ㇀ 尸 尸 尸 尸 尸 尸 屒 屒 屬 屬 屬 屬 屬 屬 屬 屬		
耳	귀 이	耳부	0획
	一 丆 丌 耳 耳 耳		
垣	담 원	土부	6획
	一 十 土 圹 圹 垣 垣 垣 垣		
墻	담 장	土부	13획
	一 十 土 圹 圹 圹 圹 圹 圹 垆 墙 墙 墙 墙 墻		

해설 屬耳垣墻(속이원장) 벽에도 귀가 있다는 말과 같이 경솔히 말하는 것을 조심해야 한다.

具	갖출 구	八부	6획
	丨 冂 冃 且 且 具 具 具		
膳	반찬 선	肉(月)부	12획
	ノ 刀 月 月 月 胖 胖 胖 胖 胖 膳 膳 膳 膳 膳 膳		
飧	밥 손	食부	4획
	一 丆 歹 歹 殁 殁 殁 殁 殁 殁 飧 飧		
飯	밥 반	食부	4획
	ノ 人 人 仒 仒 今 令 飠 飠 飠 飠 飯 飯		

해설 具膳飧飯(구선손반) 반찬을 갖추어 밥을 먹는다는 뜻이다.

適	맞을 **적**	辵(辶)부 11획	適				
	`ᐟ ᐟ ᐟ ᖃ ᖟ 商 商 商 商` `商 商 商 商 適 適 適`						
口	입 **구**	口부 0획	口				
	`丨 冂 口`						
充	채울 **충**	儿부 4획	充				
	`ᐟ 亠 云 云 充`						
腸	창자 **장**	肉(月)부 9획	腸				
	`丿 刀 月 月 刖 刖 刖 胛` `胛 胛 腸 腸`						

해설 適口充腸(적구충장) 좋은 음식이 아니라도 입에 맞으면 배를 채운다.

飽	배부를 **포**	食부 5획	飽				
	`ᐟ ᐟ ᐟ ᖃ ᖟ 今 食 食 食` `飣 飣 飣 飣 飽`						
飫	배부를 **어**	食부 4획	飫				
	`ᐟ ᐟ ᐟ ᖃ ᖟ 今 食 食` `飣 飣 飫 飫`						
烹	삶을 **팽**	火(灬)부 7획	烹				
	`ᐟ 亠 云 古 亨 亨 亨 亨` `烹 烹`						
宰	고기저밀 **재**	宀부 7획	宰				
	`丶 宀 宀 宀 宓 宓 宓 宰` `宰`						

해설 飽飫烹宰(포어팽재) 배가 부를 때에는 아무리 좋은 음식이라도 그 맛을 모른다. 팽재란 삶은 고기에 갖은 양념을 한 것으로 진수 성찬을 말한다.

飢	배고플 **기**	食부 2획	飢				
	`ᐟ ᐟ ᐟ ᖃ ᖟ 今 食 食 食` `飣 飢`						
厭	마음에찰 **염**	厂부 12획	厭				
	`ᐟ 厂 厂 厂 厒 厒 厒 厴 厴` `厴 厴 厴 厭 厭`						
糟	술찌게미 **조**	米부 11획	糟				
	`丶 丶 丷 半 半 米 米 籵 籵` `籵 糟 糟 糟 糟 糟 糟 糟`						
糠	겨 **강**	米부 11획	糠				
	`丶 丶 丷 半 半 米 米 籵 籵` `籵 糡 糡 糡 糠 糠 糠 糠`						

해설 飢厭糟糠(기염조강) 반대로 배가 고플때에는 술찌게미와 쌀겨라도 맛이 있다.

親	친할 **친**	見부	9획	親					
	`丶丶 亠 立 立 辛 辛 亲` `亲 親 親 親 親 親 親`								
戚	겨레 **척**	戈부	7획	戚					
	`丿 厂 厂 厂 厂 厌 咸 戚` `戚 戚`								
故	연고 **고**	攵부	5획	故					
	`一 十 古 古 古 甘 故 故 故`								
舊	옛 **구**	臼부	12획	舊					
	`丶 丶 丶 丬 丬 扩 扩 扩 扩` `舊 萑 萑 萑 萑 萑 舊 舊 舊`								

[해설] 親戚故舊(친척고구) 가까운 일가나 옛 친구는 서로 가깝게 지내야 한다. 친은 어버지 쪽의 일가이고, 척은 어머니 쪽의 일가를 말하며, 고구는 옛 친구를 말한다.

老	늙을 **로**	老부	0획	老					
	`一 十 土 耂 老 老`								
少	어릴 **소**	小부	1획	少					
	`丿 小 小 少`								
異	다를 **이**	田부	6획	異					
	`丶 口 日 田 田 里 里 畀` `異 異`								
糧	양식 **량**	米부	12획	糧					
	`丶 丶 丷 半 米 米 米 料 料` `料 料 料 糧 糧 糧 糧 糧 糧`								

[해설] 老少異糧(로소이량) 노인과 소년의 음식은 달라야 한다.

妾	첩 **첩**	女부	5획	妾					
	`丶 亠 亠 立 立 产 妾 妾`								
御	아내 **어**	彳부	8획	御					
	`丿 丿 彳 彳 彳 卸 卸 卸 御` `御 御`								
績	길쌈 **적**	糸부	11획	績					
	`丿 幺 幺 糸 糸 糸 糸 紅 紅` `結 績 績 績 績 績 績 績`								
紡	길쌈 **방**	糸부	4획	紡					
	`丿 幺 幺 糸 糸 糸 糸 紅 紡` `紡`								

[해설] 妾御績紡(첩어적방) 남편은 밖에서 일하고 아내는 집안에서 길쌈을 하여 가족들에게 옷을 지어 입히는 일을 한다.

侍	모실 **시**	人(亻)부 6획						
	ノイイ仁仕仕侍侍		侍					
巾	수건 **건**	巾부 0획						
	丨冂巾		巾					
帷	장막 **유**	巾부 8획						
	丨冂巾帅帅帅帷帷 帷帷		帷					
房	방 **방**	戶부 4획						
	丶ㄱㅋ戶戶戶房房		房					

해설 侍巾帷房(시건유방) 아내는 남편이 씻는 동안 수건을 들고 기다렸다가, 안방으로 모신다.

紈	깁 **환**	糸부 3획						
	幺幺幺糸糸紀紈紈		紈					
扇	부채 **선**	戶부 6획						
	丶ㄱㅋ戶户序扇扇 扇		扇					
圓	둥글 **원**	囗부 10획						
	丨冂冂冃冃冃圓圓圓 圓圓圓圓		圓					
潔	맑을 **결**	水(氵)부 12획						
	丶丶氵氵汁汼沽潔潔 潔潔潔潔潔潔		潔					

해설 紈扇圓潔(환선원결) 방안에는 둥글고 깁이 달린 부채(환선)가 놓여 있다. 깁은 명주실로 거칠게 짠 비단을 일컫는다.

銀	은 **은**	金부 6획						
	ノ人人入弇弇余金釒 釒釒釖鈤銀銀		銀					
燭	촛불 **촉**	火부 13획						
	丶丷ナ火火灯灯灯炉 炉炉焗焗燭燭燭		燭					
煒	빛날 **위**	火부 9획						
	丶丷ナ火火灯灯炉炉 焯焯煒煒		煒					
煌	빛날 **황**	火부 9획						
	丶丷ナ火火灯灯炉炉 炉焊焊煌		煌					

해설 銀燭煒煌(은촉위황) 은촛대의 촛불은 빛나서 방안이 휘황찬란하다.

畫	낮	주	日부	7획						
	⊐ ⊐ ⊐ ⊐ 聿 聿 聿 書 書 書				畫					
眠	잘	면	目부	5획						
	ㅣ �∏ ㅌ ㅌ ㅌ ㄸ ㅌ 眄 眠				眠					
夕	저녁	석	夕부	0획						
	ノ ク 夕				夕					
寐	잘	매	宀부	9획						
	` ` 宀 宀 宀 寍 寍 寐 寐 寐 寐				寐					

[해설] 晝眠夕寐(주면석매) 낮에 잠깐 졸고 밤에 깊은 잠을 자니 태평스럽고 안정된 생활을 일컫는다.

藍	쪽	람	艸(艹)부 14획							
	` ⺊ ⺊⺊ ⺊⺊ 萨 萨 萨 萨 萨 藍 藍				藍					
筍	대순	순	竹부	6획						
	ノ ⺮ ⺮ ⺮ ⺮ 笱 笱 筍 筍 筍				筍					
象	코끼리	상	豕부	5획						
	ノ ケ ⺈ 免 免 多 多 象 象 象				象					
床	상	상	广부	4획						
	` 一 广 广 庁 床 床				床					

[해설] 藍筍象床(람순상상) 쪽빛 나는 대쪽으로 만든 자리와 상아로 만든 침상에서 지내니 부족함이 없는 태평세월을 뜻한다.

絃	줄	현	糸부	5획						
	⺯ ⺯ ⺯ 幺 糸 糸 紁 絃 絃 絃				絃					
歌	노래	가	欠부	10획						
	一 ⊓ ⊓ 可 可 可 哥 哥 哥 哥 歌 歌 歌				歌					
酒	술	주	酉부	3획						
	` 冫 氵 汀 汀 沂 洒 酒 酒 酒				酒					
讌	잔치	연	言부	16획						
	⼀ 言 言 言 諅 諅 諅 諅 諅 諅 諅 諅 諅 讌 讌 讌 讌				讌					

[해설] 絃歌酒讌(현가주연) 거문고를 타며 술과 노래로 잔치함을 말한다.

74

接	이을 **접**	手(扌)부 8획	接					
	一 十 扌 扌 扩 护 护 接 接 接							
杯	잔 **배**	木부 4획	杯					
	一 十 オ 木 杧 杯 杯 杯							
舉	들 **거**	手(扌)부 14획	舉					
	' ' f f f' f' f' 舁 舁 舁 與 與 與 與 舉 舉							
觴	잔 **상**	角부 11획	觴					
	' ' 广 角 角 角 角 角 舭 舭 觔 舳 觴 觴 觴 觴							

해설 接杯擧觴(접배거상) 작고 큰 술잔을 서로 받으며 잔치를 즐기는 모습이다.

矯	들 **교**	矢부 12획	矯					
	' ' 上 午 矢 矢 矢 矢 矫 矫 矫 矯 矯 矯 矯 矯							
手	손 **수**	手부 0획	手					
	' 一 二 手							
頓	두드릴 **돈**	頁부 4획	頓					
	一 屯 屯 屯 屯 屯 屯 頓 頓 頓 頓 頓							
足	발 **족**	足부 0획	足					
	' 口 口 口 足 足 足							

해설 矯手頓足(교수돈족) 손을 들고 발을 움직이며 춤을 춘다.

悅	기쁠 **열**	心(忄)부 7획	悅					
	' ' 忄 忄 忙 忄 忄 忄 悅 悅							
豫	미리 **예**	豕부 9획	豫					
	フ マ ヌ 子 予 矛 矛 豫 豫 豫 豫 豫 豫 豫 豫 豫							
且	또 **차**	一부 4획	且					
	丨 冂 月 且 且							
康	편안할 **강**	广부 8획	康					
	' 一 广 广 庐 序 序 康 康 康							

해설 悅豫且康(열예차강) 이상과 같이 술 마시고 노래 부르고 춤을 추니 즐겁고, 사는 것이 편안하기 그지 없다.

嫡	맏이	적	女부	11획	嫡					
	く 女 女 女 妒 妒 妒 妒 妒 嫡 嫡 嫡 嫡 嫡									
後	뒤	후	彳부	6획	後					
	ノ 彳 彳 彳 彳 徉 徉 後 後									
嗣	이을	사	口부	10획	嗣					
	丶 冂 口 口 同 月 月 月 嗣 嗣 嗣 嗣 嗣									
續	이을	속	糸부	15획	續					
	乙 幺 糸 糸 紅 紅 結 結 結 結 結 結 績 績 續 續 續									

[해설] 嫡後嗣續(적후사속) 적실, 즉 맏아들은 부모의 뒤를 계승하여 대를 잇는다.

祭	제사	제	示부	6획	祭					
	ノ ク タ タ 夕 夕 外 祭 祭 祭 祭									
祀	제사	사	示부	3획	祀					
	一 二 亍 亍 示 祀 祀									
蒸	찔	증	艸(艹)부	10획	蒸					
	丶 十 寸 艹 艹 艿 芽 芽 蒸 蒸 蒸 蒸 蒸 蒸									
嘗	맛볼	상	口부	11획	嘗					
	丨 丷 屵 屵 屵 甞 甞 甞 甞 嘗 嘗 嘗 嘗 嘗									

[해설] 祭祀蒸嘗(제사증상) 맏아들은 조상의 제사를 모셔야 한다. 겨울제사는 증이라 하고 가을제사는 상이라 한다.

稽	조아릴	계	禾부	10획	稽					
	一 二 干 千 禾 禾 秄 秄 稽 稽 稽 稽 稽 稽 稽									
顙	이마	상	頁부	10획	顙					
	フ 又 ヌ 爫 叒 叒 桑 桑 桑 桑 桑 顙 顙 顙 顙 顙 顙 顙									
再	두번	재	冂부	4획	再					
	一 厂 冂 丙 再 再									
拜	절	배	手부	5획	拜					
	一 二 三 手 扌 扌 扞 拜 拜									

[해설] 稽顙再拜(계상재배) 제사를 지낼 때는 이마를 조아리며 조상에게 두 번 절한다.

悚	두려울 송	心(忄)부 7획	悚				
	` ` 忄 忄 忄 忙 忄 悚 悚`						
懼	두려울 구	心(忄)부 18획	懼				
	` ` 忄 忄 忄 忄 忄 忄 忄 懼 懼 懼 懼 懼 懼 懼 懼 懼`						
恐	두려울 공	心부 6획	恐				
	` 一 丁 卫 巩 巩 巩 恐 恐 恐`						
惶	두려울 황	心(忄)부 9획	惶				
	` ` 忄 忄 忄 怕 怕 怕 惶 惶 惶 惶`						

[해설] 悚懼恐惶(송구공황) 또한 제사를 지낼 때는 송구하고 공황하니 엄숙하고 공경함이 극진한 자세로 추모하여야 한다.

牋	편지 전	片부 8획	牋				
	` ノ ノ ア 片 片 牋 牋 牋 牋 牋 牋`						
牒	편지 첩	片부 9획	牒				
	` ノ ノ 片 片 片 牌 牌 牌 牌 牒 牒 牒`						
簡	간략할 간	竹부 12획	簡				
	` ノ ト ト 竹 竹 竹 笆 笆 简 简 简 簡 簡 簡`						
要	중요할 요	西부 3획	要				
	` 一 一 丐 币 西 西 要 要 要`						

[해설] 牋牒簡要(전첩간요) 글과 편지는 꼭 해야 할 말만을 간략하게 하는 것이 중요하다.

顧	돌아볼 고	頁부 12획	顧				
	` ` ` 扫 戸 戸 戸 雇 雇 雇 雇 顧 顧 顧 顧 顧`						
答	대답 답	竹부 6획	答				
	` ノ ト ト 竹 竹 竿 答 答 答 答`						
審	살필 심	宀부 12획	審				
	` ` ` 宀 宀 宓 宓 宓 审 审 審 審 審 審`						
詳	자세할 상	言부 6획	詳				
	` ` ` 亠 言 言 言 言 詳 詳 詳 詳`						

[해설] 顧答審詳(고답심상) 웃어른께 대답할 때는 자세히 살펴 겸손한 태도로 말한다.

髑	뼈 **해**	骨부	6획	髑					
	丨 冂 冂 凸 丹 骨 骨 骨 骨 骨 骨 骨 骯 骯 骯 髑								
垢	때 **구**	土부	6획	垢					
	一 十 土 圹 圻 圻 垢 垢 垢								
想	생각할 **상**	心부	9획	想					
	一 十 才 木 机 机 相 相 相 想 想 想 想								
浴	목욕할 **욕**	水(氵)부	7획	浴					
	丶 丶 氵 氵 浐 沁 浴 浴 浴								

해설 髑垢想浴(해구상욕) 몸에 때가 끼면 목욕할 생각을 해야 한다.

執	잡을 **집**	土부	8획	執					
	一 十 土 土 幸 坴 幸 幸 執 執								
熱	뜨거울 **열**	火(灬)부	11획	熱					
	一 十 土 土 幸 坴 幸 幸 執 執 熱 熱 熱 熱 熱								
願	원할 **원**	頁부	10획	願					
	一 厂 厂 厈 厡 原 原 原 原 原 原 願 願 願 願 願								
涼	서늘할 **량**	水(氵)부	8획	涼					
	丶 丶 氵 氵 沪 沪 沪 涼 涼 涼								

해설 執熱願涼(집열원량) 부주의하여 뜨거운 것을 잡았을 때는 찬물이나 서늘한 물건으로 식혀야 한다.

驢	나귀 **려**	馬부	16획	驢					
	丨 厂 厈 馬 馬 馬 馬 馿 馿 馿 馿 馿 馿 馿 馿 馿 驢 驢 驢								
騾	노새 **라**	馬부	11획	騾					
	丨 厂 厈 馬 馬 馬 馬 馿 馿 騾 騾 騾 騾 騾 騾 騾 騾								
犢	송아지 **독**	牛(牛)부	15획	犢					
	丿 丿 牛 牛 牛 犵 犵 犵 犵 犵 犵 犢 犢 犢 犢 犢								
特	숫소 **특**	牛(牛)부	6획	特					
	丿 丿 牛 牛 牛 牛 牜 牜 特 特								

해설 驢騾犢特(려라독특) 나귀와 노새와 송아지 등 가축을 말한다.

駭	놀랄 **해**	馬부 6획					
	「 厂 厂 厂 严 馬 馬 馬 馬 馬 馬 馬 駭 駭 駭 駭		駭				
躍	뛸 **약**	足부 14획					
	丶 口 口 및 묘 문 문 문 足 足' 足' 足''' 躍 躍 躍 躍 躍		躍				
超	뛰어넘을 **초**	走부 5획					
	一 十 土 キ キ 走 起 起 超 超 超		超				
驤	달릴 **양**	馬부 17획					
	厂 馬 馬 馬 馬 馬 馬 馬 驤 驤 驤 驤 驤 驤 驤 驤		驤				

해설 駭躍超驤(해약초양) 뛰고 달리며 노는 가축의 모습을 말한다.

誅	벨 **주**	言부 6획					
	丶 二 亠 主 言 言 言 許 計 計 誅 誅		誅				
斬	벨 **참**	斤부 7획					
	一 厂 戸 白 亘 車 車 斬 斬 斬		斬				
賊	해칠 **적**	貝부 6획					
	丨 冂 月 目 目 貝 貝 貯 賊 賊 賊 賊		賊				
盜	훔칠 **도**	皿부 7획					
	丶 丷 冫 氵 氵 次 次 盜 盜 盜 盜		盜				

해설 誅斬賊盜(주참적도) 사람을 해친자나 도적은 목을 베어 처벌한다.

捕	잡을 **포**	手(扌)부 7획					
	一 十 扌 扌 扩 折 折 捐 捕 捕		捕				
獲	얻을 **획**	犬(犭)부 14획					
	丿 犭 犭 犭 犭' 犭' 犭' 犭' 犭' 犭' 犭' 犭' 獲 獲 獲 獲		獲				
叛	배반할 **반**	又부 7획					
	丶 丷 八 並 半 判 扞 叛 叛		叛				
亡	도망할 **망**	亠부 1획					
	丶 亠 亡		亡				

해설 捕獲叛亡(포획반망) 반란을 일으키거나 죄를 짓고 도망치는 사람은 잡아들여 벌을 내린다.

布	베 **포** 巾부 2획	布					
射	一 ナ 才 右 布						
遼	쏠 **사** 寸부 7획	射					
丸	′ ′ ſ 竹 月 身 身 射 射						
	이름 **료** 辵(辶)부 12획	遼					
	一 ナ 大 大 大 尤 杏 杏 春 尞 尞 尞 尞 遼 遼 遼 遼						
	둥글 **환** ノ부 2획	丸					
	ノ 九 丸						

해설 布射遼丸(포사료환) 한나라 여포는 활을 잘 쏘았고, 웅의료는 탄자(포환)를 잘 던졌다.

嵇	성 **혜** 山부 9획	嵇					
琴	′ ニ 千 禾 禾 禾 秒 秒 秒 秭 秭 嵇						
阮	거문고 **금** 玉(王)부 8획	琴					
嘯	一 二 干 王 王 玨 玨 珡 珡 珡 琴						
	성 **완** 阜(阝)부 4획	阮					
	′ ョ ß ß⁻ ß⁻ 阢 阮						
	휘파람 **소** 口부 12획	嘯					
	′ ⼝ ⼝ ⼝⁻ 听 听 听 听 听 唖 唖 嘯 嘯 嘯						

해설 嵇琴阮嘯(혜금완소) 위나라 혜강은 거문고를 잘 탔고, 완적은 휘파람을 잘 불었다.

恬	편안할 **염** 心(忄)부 6획	恬					
筆	′ ′ 忄 忄 忙 恬 恬 恬						
倫	붓 **필** 竹부 6획	筆					
紙	′ ′ ′ 竻 竹 竺 竺 筆 筝 筆 筆						
	인륜 **륜** 人(亻)부 8획	倫					
	′ ノ イ 伶 伶 伶 伶 伶 倫 倫						
	종이 **지** 糸부 4획	紙					
	′ ⼳ ⼳ 糸 糸 糽 紅 紙 紙						

해설 恬筆倫紙(염필륜지) 진나라 봉엽은 토끼털로 붓을 만들었고, 후한 채륜은 종이를 발명하였다.

鈞	무거울 **균**	金부	4획						
	ノ ナ ト ム 乒 牟 余 金 釒 釣 釣 鈞			鈞					
巧	교묘할 **교**	工부	2획						
	一 T I 圬 巧			巧					
任	성 **임**	人(亻)부	4획						
	ノ 亻 仁 仟 仟 任			任					
釣	낚시 **조**	金부	3획						
	ノ ナ ト ム 乒 牟 余 金 釒 釣 釣			釣					

해설 鈞巧任釣(균교임조) 한나라 마균은 지남거(교묘한 수레)를 만들고 전국시대의 임공자는 낚시를 만들었다.

釋	풀 **석**	釆부	13획						
	丷 丷 丷 平 乑 釆 釆 釈 釋 釋 釋 釋 釋 釋 釋 釋			釋					
紛	어지러울 **분**	糸부	4획						
	丷 幺 幺 糸 糸 糽 紛 紛 紛			紛					
利	이로울 **리**	刀(刂)부	5획						
	一 二 千 手 禾 利 利			利					
俗	세속 **속**	人(亻)부	7획						
	ノ 亻 仁 仫 伀 伀 俗 俗			俗					

해설 釋紛利俗(석분리속) 이 여덟사람은 재주를 다하여 백성들의 근심을 풀어주고 인간생활을 이롭게 하였다.

並	아우를 **병**	一부	7획						
	丶 丷 丷 丷 丷 竝 竝 並			並					
皆	다 **개**	白부	4획						
	一 比 比 比 比 皆 皆 皆			皆					
佳	아름다울 **가**	人(亻)부	6획						
	ノ 亻 亻 仹 仹 佳 佳 佳			佳					
妙	묘할 **묘**	女부	4획						
	し 女 女 妙 妙 妙 妙			妙					

해설 並皆佳妙(병개가묘) 이들은 모두 아름다우며 묘한 재주로 세상을 이롭게 한 사람들이다.

毛	털 **모**	毛부	0획	毛						
	ノ ニ 三 毛									
施	베풀 **시**	方부	5획	施						
	、 亠 方 方 扩 扩 施 施									
淑	맑을 **숙**	水(氵)부	8획	淑						
	、 ⺀ 氵 沪 沪 沪 沫 沫 淑 淑									
姿	모양 **자**	女부	6획	姿						
	、 ⺀ 冫 次 次 次 姿 姿 姿									

[해설] 毛施淑姿(모시숙자) 모는 오나라의 모타라는 여자이고, 시는 월나라의 서시라는 여자인데 모두 절세의 미인이었다.

工	공교할 **공**	工부	0획	工						
	一 丁 工									
嚬	찡그릴 **빈**	口부	16획	嚬						
	丨 口 口 口 叩 叩 吣 吣 哳 哳 哳 嚬 嚬 嚬 嚬 嚬									
姸	고울 **연**	女부	6획	姸						
	ㄑ ㄱ 女 女 女 妍 妍 妍									
笑	웃을 **소**	竹부	4획	笑						
	ノ ト ト 竹 竹 竺 竺 竿 笑									

[해설] 工嚬姸笑(공빈연소) 특히 서시는 찡그리는 모습조차 아름다워 흉내낼 수 없거늘, 그 웃는 모습은 얼마나 곱겠는가.

年	해 **년**	干부	3획	年						
	ノ ᅳ ᅳ 仁 仨 年									
矢	화살 **시**	矢부	0획	矢						
	ノ ト ニ 午 矢									
每	매양 **매**	母부	3획	每						
	ノ ᅩ 仁 毎 毎 毎 毎									
催	재촉할 **최**	人(亻)부	11획	催						
	ノ 亻 亻 亻 仲 伫 俨 俨 催 催 催 催									

[해설] 年矢每催(년시매최) 세월이 화살같이 빠르게 지나가니, 이 빠른 세월은 항상 다음해를 재촉한다.

羲	복희 **희**	羊부	11획	羲					
	`丶 ` `丶` `丷` `半` `羊` `羊` `羊` `羊` `美` `姜` `姜` `姜` `姜` `羲` `羲` `羲`								
暉	빛날 **휘**	日부	9획	暉					
	`丨` `冂` `目` `日` `日'` `旷` `旷` `旷` `暉` `暉` `暉` `暉`								
朗	밝을 **랑**	月부	7획	朗					
	`丶` `宀` `亠` `亅` `自` `良` `良` `朗` `朗` `朗`								
曜	빛날 **요**	日부	14획	曜					
	`丨` `冂` `目` `日` `日'` `日'` `日'` `日'` `日'` `昭` `曜` `曜` `曜` `曜` `曜` `曜` `曜` `曜`								

해설	羲暉朗曜(희휘랑요) 햇빛이 온 세상을 비추어 만물에 혜택을 주고 있다.

璇	구슬 **선**	玉(王)부 11획	璇					
	`一` `二` `干` `王` `王'` `玝` `玗` `珆` `玹` `玹` `璇` `璇` `璇` `璇`							
璣	구슬 **기**	玉(王)부 12획	璣					
	`一` `二` `干` `王` `珇` `珇` `珇` `玤` `玤` `玤` `璣` `璣` `璣` `璣`							
懸	매달 **현**	心부 16획	懸					
	`丨` `冂` `目` `日` `目` `具` `県` `県` `県` `県` `県` `縣` `縣` `縣` `懸` `懸` `懸`							
斡	돌 **알**	斗부 10획	斡					
	`一` `十` `宀` `吉` `古` `古` `直` `卓` `斡` `斡` `斡` `斡` `斡`							

해설	璇璣懸斡(선기현알) 선기는 천기를 보는 기구(혼천의)이고 높이 걸려 도는 것을 말한다. 옛날 중국의 천문학자들은 이것으로 천체의 움직임을 관찰하였다.

晦	그믐 **회**	日부	7획	晦					
	`丨` `冂` `目` `日` `日'` `旷` `昨` `晦` `晦` `晦`								
魄	넋 **백**	鬼부	5획	魄					
	`'` `亻` `白` `白` `白` `白'` `的` `的` `的` `鲂` `魄` `魄` `魄` `魄`								
環	고리 **환**	玉(王)부 13획	環						
	`一` `二` `干` `王` `王'` `珂` `珥` `珥` `珥` `玾` `環` `環` `環` `環` `環` `環`								
照	비칠 **조**	火(灬)부 9획	照						
	`丨` `冂` `目` `日` `日'` `昭` `昭` `昭` `照` `照` `照` `照` `照`								

해설	晦魄環照(회백환조) 달이 고리와 같이 돌면서 세상에 빛을 비추는 것을 말한다.

指	가리킬 **지**	手(扌)부 6획	指				
薪	一 亅 扌 扩 扩 指 指 指						
修	섶 **신**	艸(艹)부 13획	薪				
祐	丶 ＋ ＋ 艹 芊 芊 莘 蓣 蓣 莘 薪 薪 薪						
	닦을 **수**	人(亻)부 8획	修				
	丿 亻 亻 亻 俏 俏 修 修 修						
	복 **우**	示부 5획	祐				
	一 二 亍 亓 示 示 祐 祐 祐 祐						

[해설] 指薪修祐(지신수우) 불타는 나무와 같은 정열로 착한 일을 열심히 하면 복을 얻는다.

永	길 **영**	水부 1획	永				
綏	丶 丁 永 永 永						
吉	편안할 **수**	糸부 7획	綏				
邵	乙 乡 纟 半 糸 糸 紅 紅 綏 綏 綏 綏						
	좋을 **길**	口부 3획	吉				
	一 十 士 吉 吉 吉						
	높을 **소**	邑(阝)부 5획	邵				
	ㄱ ㄲ 끼 끔 끔 끔 끔 邵						

[해설] 永綏吉邵(영수길소) 그리하면 영원히 편안할 것이고, 반드시 좋은 일만 생기게 될 것이다.

矩	법 **구**	矢부 5획	矩				
步	丿 丿 二 チ 矢 矢 矩 矩 矩 矩						
引	걸음 **보**	止부 3획	步				
領	丨 卜 ㅑ 止 止 歩 步						
	끌 **인**	弓부 1획	引				
	ㄱ ㄱ 弓 引						
	고개 **령**	頁부 5획	領				
	丿 亽 厽 夳 令 匔 匔 匔 領 領 領 領 領						

[해설] 矩步引領(구보인령) 임금 앞에서 신하가 가져야 할 몸가짐으로, 법도에 맞게 고개 숙여 반듯하게 걷는 모습을 말한다.

俯	머리숙일 **부**	人(亻)부 8획	俯				
	ノイイ仁仠俏俯俯俯						
仰	우러를 **앙**	人(亻)부 4획	仰				
	ノイ仁化仰仰						
廊	행랑 **랑**	广부 10획	廊				
	、一广广广庐庐庐庐庐廊廊						
廟	사당 **묘**	广부 12획	廟				
	、一广广广庐庐庐庐庙庙庙庙廟廟廟						

[해설] 俯仰廊廟(부앙랑묘) 항상 낭묘에 있는 것으로 생각하고 머리숙여 예의를 지켜라.

束	묶을 **속**	木부 3획	束				
	一一一口申束束						
帶	띠 **대**	巾부 8획	帶				
	一一十卅卅卅卅卅帶帶帶						
矜	자랑할 **긍**	矛부 4획	矜				
	一マフ予矛矛矜矜矜						
莊	씩씩할 **장**	艸(艹)부 7획	莊				
	、丶丬壮壮芹茾茾荘莊莊						

[해설] 束帶矜莊(속대긍장) 군자는 의복을 단정히 갖춘 다음 자랑스럽고 씩씩한 걸음걸이로 걷는다.

徘	배회할 **배**	彳부 8획	徘				
	ノ彡彳彳徂徊徘徘徘徘						
佪	배회할 **회**	彳부 6획	佪				
	ノイ仁仃佃佃佪佪						
瞻	바라볼 **첨**	目부 13획	瞻				
	丨冂冂目目目卧卧脐脐脐脐脐睟瞻瞻瞻瞻						
眺	볼 **조**	目부 6획	眺				
	丨冂冂目目目盼盻眺眺眺						

[해설] 徘佪瞻眺(배회첨조) 군자는 쓸데없이 배회하거나 아무데고 눈을 돌려 바라보지 아니한다.

孤	외로울 고	子부 5획	孤					
	ㄱ 了 孑 孑 犷 犷 孤 孤							
陋	더러울 루	阜(阝)부 6획	陋					
	ㄱ ㅏ ㅑ 阝 阿 阿 陋 陋 陋							
寡	적을 과	宀부 11획	寡					
	ㅏ ㅑ 宀 宀 宀 宀 寍 宭 寡 寡 寡 寡 寡							
聞	들을 문	耳부 8획	聞					
	ㄱ ㄱ ㄹ ㅌ ㅌ ㅌ ㅌ ㅌ ㅌ 門 門 門 門 閏 聞							

[해설] 孤陋寡聞(고루과문) 외롭게 자라 보고 들은 것이 적다. 이 글을 지은 주흥사 자신을 겸손하게 말한 것이다.

愚	어리석을 우	心부 9획	愚					
	ㅏ ㄱ ㅁ ㅂ ㅂ 禺 禺 禺 禺 愚 愚 愚							
蒙	어리석을 몽	艸(艹)부 10획	蒙					
	ㅏ ㅑ ㅑ 艹 艹 莎 莎 莎 莎 莎 蒙 蒙 蒙							
等	등급 등	竹부 6획	等					
	ㅏ ㅑ ㅑ ㅋ 竹 竻 竻 竻 竿 等 等 等							
誚	꾸짖을 초	言부 7획	誚					
	ㅏ ㅏ ㅕ 言 言 言 言 訁 訁 誚 誚 誚 誚							

[해설] 愚蒙等誚(우몽등초) 그러므로 이 글 중에서 잘못된 곳이 있어 여러 사람의 꾸짖음을 들어도 주흥사 자신은 어리석음을 면하지 못한다는 것이다.

謂	이를 위	言부 9획	謂					
	ㅏ ㅏ ㅕ 言 言 言 言 訁 訁 謂 謂 謂 謂 謂 謂 謂 謂							
語	말씀 어	言부 7획	語					
	ㅏ ㅏ ㅕ 言 言 言 言 訁 語 語 語 語 語							
助	도울 조	力부 5획	助					
	ㅣ ㄲ ㅍ ㅐ ㅐ 助 助							
者	사람 자	耂부 5획	者					
	ㅡ ㅏ ㅏ 土 耂 者 者 者 者							

[해설] 謂語助者(위어조자) 어조사라 함은 한문의 토로서, 말의 뜻을 완성시키는 보조적인 역할만 한다.

焉	어조사 **언**	火(灬)부 7획						
	一 丁 下 正 正 馬 馬 馬 馬 馬		焉					
哉	어조사 **재**	口부 6획						
	一 十 土 士 吉 吉 哉 哉 哉		哉					
乎	어조사 **호**	丿부 4획						
	一 ヽ 丷 宀 乎		乎					
也	어조사 **야**	乙부 2획						
	一 力 也		也					

해설 焉哉乎也(언재호야) 언·재·호·야 네 글자는 어조사이다.

삼강오륜 (三綱五倫)

◆ 삼강(三綱)

君爲臣綱(군위신강)　　　신하는 임금을 섬기는 근본이고

父爲子綱(부위자강)　　　아들은 아버지를 섬기는 근본이고

夫爲婦綱(부위부강)　　　아내는 남편을 섬기는 근본이다.

◆ 오륜(五倫)

君臣有義(군신유의)　　　임금과 신하는 의가 있어야 하고

父子有親(부자유친)　　　아버지와 아들은 친함이 있어야 하며

夫婦有別(부부유별)　　　남편과 아내는 분별이 있어야 하며

長幼有序(장유유서)　　　어른과 어린이는 차례가 있어야 하고

朋友有信(붕우유신)　　　벗과 벗은 믿음이 있어야 한다.

[부록]
고사 성어
(故事成語)

여기 실린 고사 성어(故事成語)는 중학교 과정의
기초적인 중요한 것부터 고교 및 사회 각계에서 널리 쓰이며
또한 대학 입시 및 각종 시험 문제에 나오는 정도가 높은
고차적(高次的)인 것을 골고루 뽑았으므로,
이를 완전히 익힌다면 언어 생활이 풍부하고 윤택해져
지식인으로서의 긍지를 갖게 될것이다.

苛	가혹할 **가**	艸(++)부 5획	苛				
	`ノ 十 艹 艹 芒 苧 芎 苛`						
斂	거둘 **렴**	攵부 13획	斂				
	`ノ 人 𠆢 合 合 合 斂 斂 斂 斂 斂 斂 斂`						
誅	벨 **주**	言부 6획	誅				
	`、 二 亖 言 言 言 計 許 誅 誅`						
求	구할 **구**	水부 2획	求				
	`一 十 寸 才 求 求 求`						

해설	苛斂誅求(가렴주구) 세금을 가혹하게 징수하고 백성의 물건을 강제로 빼앗음.

肝	간 **간**	肉(月)부 3획	肝				
	`ノ 刀 月 月 肝 肝 肝`						
膽	쓸개 **담**	肉(月)부 13획	膽				
	`ノ 刀 月 月 肝 胪 胪 胪 胪 胯 脍 脍 膽 膽 膽`						
相	서로 **상**	目부 4획	相				
	`一 十 オ 木 机 相 相 相 相`						
照	비칠 **조**	火(灬)부 9획	照				
	`一 冂 日 日 別 即 昭 昭 照 照 照 照`						

해설	肝膽相照(간담상조) 간과 쓸개가 서로 훤히 보인다는 뜻으로, 서로 흉금을 터놓고 진심으로 사귄다는 말이다.

甘	달 **감**	甘부 0획	甘				
	`一 十 卄 廿 甘`						
呑	삼킬 **탄**	口부 4획	呑				
	`ノ 二 千 天 禾 呑 呑`						
苦	쓸 **고**	艸(++)부 5획	苦				
	`ノ 十 艹 艹 芒 芏 苦 苦`						
吐	뱉을 **토**	口부 3획	吐				
	`丨 冂 口 口 吐 吐`						

해설	甘呑苦吐(감탄고토) 달면 삼키고 쓰면 뱉는다는 뜻으로, 비위에 맞으면 좋아하고 안 맞으면 돌아서는 이기주의적인 행동을 말함.

改	고칠 **개**	攵부 3획	改				
	`一 フ ㄹ ㄹ 㣇 改 改`						
過	허물 **과**	辵(辶)부 9획	過				
	`丨 冂 冂 冃 冎 咼 咼 咼` `咼 渦 渦 過`						
遷	옮길 **천**	辵(辶)부 11획	遷				
	`一 一 一 一 两 两 西 要 要` `粟 粟 暜 暜 遷 遷`						
善	착할 **선**	口부 7획	善				
	`丶 丷 亠 亠 丯 羊 羊 羊 羊` `善 善 善`						

[해설] 改過遷善(개과천선) 지나간 허물이나 과오를 고치고 착하게 되어 바르게 산다는 말.

隔	막을 **격**	阜(阝)부 10획	隔				
	`丶 ㄱ 阝 阝 阝 阸 阸 阸 隔` `隔 隔 隔 隔`						
世	인간 **세**	一부 4획	世				
	`一 十 卋 卋 世`						
之	갈 **지**	丿부 3획	之				
	`丶 一 亠 之`						
感	느낄 **감**	心부 9획	感				
	`丿 厂 厂 厂 咸 咸 咸 咸` `咸 感 感 感`						

[해설] 隔世之感(격세지감) 다른 세대와 같이 몹시 달라진 느낌. 세월이 많이 흘렀을 때 쓰는 말.

結	맺을 **결**	糸부 6획	結				
	`丶 幺 幺 糸 糸 糸 糸 糹 結` `結 結 結`						
者	사람 **자**	耂부 5획	者				
	`一 十 土 耂 耂 者 者 者 者`						
解	풀 **해**	角부 6획	解				
	`丿 ㄅ ㄅ 角 角 角 角 角 觧` `解 解 解 解`						
之	갈 **지**	丿부 3획	之				
	`丶 一 亠 之`						

[해설] 結者解之(결자해지) 맺은 사람이 풀어야 한다는 뜻으로, 자기가 저지른 일은 자기가 해결해야 한다는 말.

結草報恩	맺을 결	糸부 6획					
	⺍ ⺌ ⺍ 糸 糸 糸 紅 結 結 結 結	結					
	풀 초	艸(艹)부 6획					
	⺊ ⺊ ⺊ ⺊ 芒 芒 芑 昔 草	草					
	갚을 보	土부 9획					
	一 十 土 去 去 幸 幸 幸 報 報 報	報					
	은혜 은	心부 6획					
	丨 冂 日 因 因 因 因 恩 恩 恩	恩					

해설 結草報恩(결초보은) 죽어서까지라도 남의 은혜를 잊지 않고 꼭 갚는다는 말.

苦盡甘來	쓸 고	艸(艹)부 5획					
	⺊ ⺊ ⺊ 芒 芒 芊 苦 苦	苦					
	다할 진	皿부 9획					
	ㄱ ㅋ ㅋ ⺻ 聿 聿 聿 肃 肃 肃 肃 肃 肃 盡	盡					
	달 감	甘부 0획					
	一 十 卄 廿 甘	甘					
	올 래	人부 6획					
	一 ⺊ ⺊ ⺊ ⺊ 來 來 來	來					

해설 苦盡甘來(고진감래) 쓴것이 다하면 단것이 온다는 말로서, 고생 끝에 낙이 온다는 뜻.

骨肉相爭	뼈 골	骨부 0획					
	丨 冂 冂 冎 冎 严 骨 骨 骨	骨					
	고기 육	肉부 0획					
	丨 冂 内 内 肉 肉	肉					
	서로 상	木부 4획					
	一 十 才 木 朴 机 相 相 相	相					
	다툴 쟁	爪(爫)부 4획					
	⺈ ⺈ ⺈ ⺈ 呼 耳 争 争	争					

해설 骨肉相爭(골육상쟁) 뼈와 살이 서로 다툰다는 말로, 가까운 혈족이나 같은 민족끼리 서로 싸운다는 뜻.

過	지날 과	辵(辶)부 9획	過					
	`丶冂冂冋冋咼咼咼` `過過過過`							
猶	오히려 유	犬(犭)부 9획	猶					
	`ノ犭犭犭犷犷狞猞狞` `猶猶猶`							
不	아닐 불	一부 3획	不					
	`一ブ子不`							
及	미칠 급	又부 2획	及					
	`ノア乃及`							

[해설] 過猶不及(과유불급) 모든 사물이 정도를 지나침은 도리어 미치지 못한것과 같다는 말.

管	관 관	竹부 8획	管					
	`ノ∤∤州州州㈱㈱` `竿竿管管管`							
鮑	절인고기 포	魚부 5획	鮑					
	`ノ∱勺刍刍刍刍刍` `魚魚魚魪魪魪鮑`							
之	갈 지	ノ부 3획	之					
	`丶亠之`							
交	사귈 교	亠부 4획	交					
	`丶亠六六交交`							

[해설] 管鮑之交(관포지교) 관중과 포숙의 사이처럼 매우 절친한 친구사이를 말함. (죽마고우:竹馬故友)

口	입 구	口부 0획	口					
	`丨冂口`							
蜜	꿀 밀	虫부 8획	蜜					
	`丶冖宁宁宀宓宓宓` `宓窑窑蜜蜜`							
腹	배 복	肉(月)부 9획	腹					
	`ノ刀月月月广扩脜脜` `脜胪腹腹`							
劍	칼 검	刀(刂)부 13획	劍					
	`ノ∧入入入合合合命` `命命命僉劍劍`							

[해설] 口蜜腹劍(구밀복검) 입으로는 꿀처럼 달콤한 말을 하면서 뱃속엔 칼을 품고 있다는 뜻으로, 겉으로는 친한 체 하면서 속으로는 해칠 생각을 함.

群	무리	군	羊부	7획	群				
	ㄱ ㄱ ㄱ ㄹ ㄹ 君 君 君 君' 群 群 群 群								
鷄	닭	계	鳥부	10획	鷄				
	' ' ' ' ' ' 폿 폿 혲 勽 鄴 鷄 鷄								
一	한	일	一부	0획	一				
	一								
鶴	두루미	학	鳥부	10획	鶴				
	' ' ' ' ' ' ' ' ' 隺 隺 隺 鶴 鶴 鶴 鶴								

해설	群鷄一鶴(군계일학) 많은 닭의 무리중에 한 마리의 학이라는 뜻으로, 많은 사람중에 가장 뛰어난 사람을 말함.

近	가까울	근	辵(辶)부	4획	近				
	' ㄱ ㄷ 斤 斤 沂 近 近								
墨	먹	묵	土부	12획	墨				
	ㄴ ㅁ ㅁ ㅁ 田 里 里 黑 黑 黑 黑 墨 墨 墨 墨								
者	사람	자	耂부	5획	者				
	一 十 土 少 老 者 者 者 者								
黑	검을	흑	黑부	0획	黑				
	ㄴ ㅁ ㅁ ㅁ 田 里 里 黑 黑 黑 黑								

해설	近墨者黑(근묵자흑) 먹을 가까이하는 사람은 검어진다는 뜻으로, 나쁜 사람과 사귀면 그 버릇에 물들기 쉽다는 말.

金	쇠	금	金부	0획	金				
	ノ 入 스 스 슈 全 舍 金								
科	과목	과	禾부	4획	科				
	' 一 二 千 千 禾 禾 禾 科 科								
玉	구슬	옥	玉(王)부	0획	玉				
	一 二 千 王 玉								
條	가지	조	木부	7획	條				
	ノ イ 亻 什 伫 伫 攸 攸 條 條 條								

해설	金科玉條(금과옥조) 금과 옥 같은 법을 뜻하는 것으로, 아주 귀중한 규범이나 법칙을 말함.

錦	비단 **금**	金부 8획							
	ノ ノ ト ト ト 牟 牟 金 釒 釒 釣 釦 錦 錦 錦 錦		錦						
上	위 **상**	一부 2획							
	｜ ｜ 上		上						
添	더할 **첨**	水(氵)부 8획							
	丶 丶 氵 氵 沪 沃 添 添 添 添		添						
花	꽃 **화**	艸(艹)부 4획							
	ー 艹 艹 芢 芢 花 花		花						

[해설] 錦上添花(금상첨화) 비단위에 꽃을 더함. 즉 좋은 일에 더 좋은 일이 겹친다는 뜻.

金	쇠 **금**	金부 0획							
	ノ 人 人 合 合 牟 余 余 金		金						
枝	가지 **지**	木부 4획							
	一 十 才 木 术 杧 枝 枝		枝						
玉	구슬 **옥**	玉(王)부 0획							
	一 二 干 王 玉		玉						
葉	잎 **엽**	艸(艹)부 9획							
	丶 一 艹 艹 芢 芢 芢 荚 荚 葉 葉 葉		葉						

[해설] 金枝玉葉(금지옥엽) 금으로 된 나뭇가지와 옥으로 된 나뭇잎처럼 귀한 자식을 말함.

大	큰 **대**	大부 0획							
	一 ナ 大		大						
器	그릇 **기**	口부 13획							
	｜ 卩 卩 吅 吅 吅 哭 哭 哭 哭 器 器 器		器						
晩	늦을 **만**	日부 7획							
	｜ 冂 日 日 旷 昣 昣 昣 晗 晩		晩						
成	이룰 **성**	戈부 3획							
	ノ 厂 厂 成 成 成 成		成						

[해설] 大器晩成(대기만성) 크게 될 사람은 늦게 이루어진다는 뜻.

	읽을 **독**	言부	15획	讀					
讀	`丶一言言言言訃訃` `讀讀讀讀讀讀讀讀讀`								
書	글 **서**	日부	6획	書					
	`フフヨ聿聿書書書` `書`								
三	석 **삼**	一부	2획	三					
	`一二三`								
昧	어두울 **매**	日부	5획	昧					
	`ı Π Η Η Β¹ Β² 昒 昒 昧`								

해설 讀書三昧(독서삼매) 오직 책읽기에만 전념한다는 뜻.

	동녘 **동**	木부	4획	東					
東	`一厂厂厅百百申東東`								
問	물을 **문**	口부	8획	問					
	`ı Π Π Π Ρ⁹ Ρ⁹ 門 門 門` `問 問`								
西	서녘 **서**	西부	0획	西					
	`一冂冂丙两西`								
答	대답할 **답**	竹부	6획	答					
	`ノ ト ト ⼮ ⽵ ⽵ ⽵ 烋 烋` `⺮ 答 答`								

해설 東問西答(동문서답) 동쪽을 묻는데 서쪽을 대답한다는 뜻으로, 묻는 말에 대해 전혀 엉뚱한 대답을 함.

	같을 **동**	口부	3획	同					
同	`ı 冂冂冋同同`								
病	병들 **병**	疒부	5획	病					
	`丶一广广广广疒疒病病` `病`								
相	서로 **상**	目부	4획	相					
	`一十才木朼机相相相`								
憐	불쌍히여길 **련**	心(忄)부 12획		憐					
	`丶丶忄忄忄忙忤忰悐` `悐悐悐悐憐憐`								

해설 同病相憐(동병상련) 비슷한 처지에 있는 사람끼리 서로 돕고 위로한다는 뜻.

同	한가지 동	口부	3획	同				
	l 冂 冂 同 同 同							
床	평상 상	广부	4획	床				
	丶 亠 广 广 庀 床 床							
異	다를 이	田부	6획	異				
	丶 口 曰 由 田 毘 畀 畀 異 異							
夢	꿈 몽	夕부	11획	夢				
	丶 十 艹 艹 苧 昔 夢 夢 夢 夢 夢							

해설 同床異夢(동상이몽) 같은 잠자리에서 서로 다른 꿈을 꿈. 즉 겉으로는 같은 행동을 하면서 속으로는 엉뚱한 다른 생각을 함.

燈	등잔 등	火부	12획	燈				
	丶 丷 丬 灶 灶 灶 灶 灶 烌 燈 燈 燈 燈 燈 燈 燈							
下	아래 하	一부	2획	下				
	一 丁 下							
不	아닐 불	一부	3획	不				
	一 ア 不 不							
明	밝을 명	日부	4획	明				
	l 冂 日 日 明 明 明 明							

해설 燈下不明(등하불명) 등잔밑이 어둡다는 뜻으로, 가까이 있는 것을 도리어 알아내기 어렵다는 말.

燈	등잔 등	火부	12획	燈				
	丶 丷 丬 灶 灶 灶 灶 灶 烌 燈 燈 燈 燈 燈 燈 燈							
火	불 화	火부	0획	火				
	丶 丷 ル 火							
可	옳을 가	口부	2획	可				
	一 丆 丆 可 可							
親	친할 친	見부	9획	親				
	丶 亠 ュ 立 立 立 亲 亲 亲 亲 亲 親 親 親 親							

해설 燈火可親(등화가친) 가을밤은 서늘하여 등불을 가까이 두고 글을 읽기에 좋다는 말.

馬	말　　**마** 馬부　0획						
耳	丨 冂 冂 匚 丰 馬 馬 馬 馬 馬	馬					
東	귀　　**이** 耳부　0획						
風	一 丆 丆 丏 王 耳	耳					
	동녘　**동** 木부　4획						
	一 гᄀ 冂 币 肎 車 東 東	東					
	바람　**풍** 風부　0획						
	丿 几 凡 凡 凨 凨 凮 風 風	風					

[해설] 馬耳東風(마이동풍) 남의 말을 귀담아듣지 않고 무관심하게 흘려 버림을 뜻함.

孟	맏　　**맹** 子부　5획						
母	一 了 孑 子 舌 舌 孟 孟	孟					
三	어미　**모** 母부　1획						
遷	∠ 乜 母 母 母	母					
	석　　**삼** 一부　2획						
	一 二 三	三					
	옮길　**천** 辵(辶)부11획						
	一 冂 冂 币 两 西 要 要 栗 栗 罨 罨 遷 遷	遷					

[해설] 孟母三遷(맹모삼천) 맹자의 어머니가 자식의 교육을 위해 세 번이나 이사했다는 말로서, 자녀 교육은 환경이 중요하다는 것을 뜻함.

面	낮　　**면** 面부　0획						
從	一 冂 冃 而 而 而 面 面 面	面					
腹	쫓을　**종** 彳부　8획						
背	丿 彳 彳 彳 彳 仲 從 從 從 從 從	從					
	배　　**복** 肉(月)부　9획						
	丿 刀 月 月 肝 胪 胪 胪 脂 胪 腹 腹 腹	腹					
	등　　**배** 肉(月)부　5획						
	一 一 丬 十 北 北 背 背 背	背					

[해설] 面從腹背(면종복배) 겉으로는 복종하는 체하면서 속으로는 반대함을 의미함.

明	밝을 **명**	日부	4획	明					
鏡	ㅣ 冂 冃 日 明 明 明 明								
止	거울 **경**	金부	11획	鏡					
水	ノ 人 ト ヒ 今 今 余 金 金 釒 釒 鋳 鏲 鏲 鏡 鏡 鏡								
	그칠 **지**	止부	0획	止					
	ㅣ ㅏ 止 止								
	물 **수**	水부	0획	水					
	ノ 기 水 水								

해설 明鏡止水(명경지수) 맑은 거울과 잔잔한 물이라는 뜻으로, 잡념이 없고 아주 맑고 깨끗한 마음을 말한다.

明	밝을 **명**	日부	4획	明					
若	ㅣ 冂 冃 日 明 明 明 明								
觀	같을 **약**	艸(++)부	5획	若					
火	ㅡ ㅜ ㅗ 世 艹 芏 若 若								
	볼 **관**	見부	18획	觀					
	芒 芋 芓 苧 茁 茊 苕 萑 萑 萑 雚 雚 雚 觀 觀 觀 觀 觀								
	불 **화**	火부	0획	火					
	、 ソ ソ 火								

해설 明若觀火(명약관화) 불을 보는 것처럼 확실함. 곧 더 말할 나위없이 명백함을 말함.

目	눈 **목**	目부	0획	目					
不	ㅣ 冂 冂 月 目								
識	아닐 **불**	一부	3획	不					
丁	ㅡ ㅜ ㅜ 不								
	알 **식**	言부	12획	識					
	、 ㅗ ㅑ ㅛ 言 言 言 言 言 訂 訪 諳 諳 諳 識 識 識								
	넷째천간 **정**	一부	1획	丁					
	ㅡ 丁								

해설 目不識丁(목불식정) 낫 놓고 기역자도 모른다는 말로, 매우 무식함을 뜻함. (일자무식 : 一字無識)

目	눈 목 目부 0획	目					
不	ㅣ ㄇ ㄇ 月 目						
忍	아닐 불 一부 3획	不					
見	一 ㄱ ㄱ 不						
	참을 인 心부 3획	忍					
	ㄱ 刀 刃 忍 忍 忍 忍						
	볼 견 見부 0획	見					
	ㅣ ㄇ ㄇ 月 目 貝 見						

해설 目不忍見(목불인견) 딱하고 가엾어서 눈을 뜨고는 차마 볼수 없음을 말함.

無	없을 무 火(灬)부 8획	無					
爲	ノ ㅗ ㅡ ㅡ 午 午 無 無 無 無 無 無						
徒	할 위 爪(爫)부 8획	爲					
食	´ ´ ´ ´´ ´´ 爫 爫 爫 爲 爲 爲 爲 爲						
	무리 도 彳부 7획	徒					
	ノ ノ 彳 彳 彳 徉 徉 徒 徒 徒						
	밥 식 食부 0획	食					
	ノ 人 人 今 今 今 食 食 食						

해설 無爲徒食(무위도식) 아무 하는 일 없이 놀고 먹기만 함을 비유함.

門	문 문 門부 0획	門					
前	ㅣ ㄇ ㄇ ㄇ ㄇ 門 門 門						
成	앞 전 刀(刂)부 4획	前					
市	` ` ㅛ ㅛ 产 产 前 前 前						
	이룰 성 戈부 3획	成					
	ノ ㄏ ㄏ ㄏ 成 成 成						
	저자 시 巾부 2획	市					
	` ㅗ 广 市 市						

해설 門前成市(문전성시) 권세가나 부자가 되어 문앞이 방문객으로 저자를 이룬다는 뜻.

美	아름다울 **미**	羊부	3획	美					
	` ` ` ´ ´ ⺷ 关 美 美								
風	바람 **풍**	風부	0획	風					
	ノ 几 几 凡 凤 凨 風 風 風								
良	어질 **량**	艮부	1획	良					
	` ⁻ ㅋ ㅋ ㅋ 㡰 良 良								
俗	풍속 **속**	人(亻)부	7획	俗					
	ノ 亻 亻 亻 亇 俗 俗 俗 俗								

[해설] 美風良俗(미풍양속) 훌륭하고 아름다운 좋은 풍속.

拍	칠 **박**	手(扌)부	5획	拍					
	一 十 扌 扌 扪 拍 拍 拍								
掌	손바닥 **장**	手부	8획	掌					
	` ` ` ` ` 一 ´ 一 尚 尚 尚 尚 堂 堂 堂 掌								
大	큰 **대**	大부	0획	大					
	一 ナ 大								
笑	웃을 **소**	竹부	4획	笑					
	ノ 一 一 一 一 竹 竹 竺 竺 笑 笑								

[해설] 拍掌大笑(박장대소) 손뼉을 치며 크게 웃고 즐거워 함.

反	돌이킬 **반**	又부	2획	反					
	一 厂 厅 反								
哺	먹일 **포**	口부	7획	哺					
	丨 丶 口 口 吁 吁 哺 哺 哺								
之	갈 **지**	ノ부	3획	之					
	` ⁻ 亠 之								
孝	효도 **효**	子부	4획	孝					
	一 十 土 耂 耂 孝 孝								

[해설] 反哺之孝(반포지효) 까마귀가 자라서 어미에게 먹이를 물어다 준다는 뜻으로, 자식이 커서 부모를 공경하고 효도함을 말함.

拔	뺄 **발**	手(扌)부 5획							
	一 十 扌 扌 扫 扙 拔 拔		拔						
本	근본 **본**	木부 1획							
	一 十 才 木 本		本						
塞	막을 **색**	土부 10획							
	丶 丷 宀 宀 宀 宑 宯 宯 宭		塞						
	実 実 寒 塞								
源	근원 **원**	水(氵)부 10획							
	丶 丶 氵 氵 沪 沪 沪 沪		源						
	沪 沪 源 源								

해설 拔本塞源(발본색원) 뿌리를 뽑고 물의 근원을 막는다는 뜻으로, 폐단의 근원을 완전히 없애 버림.

百	일백 **백**	白부 1획							
	一 丆 丆 丙 百 百		百						
折	꺾을 **절**	手(扌)부 4획							
	一 十 扌 扌 扩 折 折		折						
不	아닐 **불**	一부 3획							
	一 丆 才 不		不						
屈	굽을 **굴**	尸부 5획							
	乛 フ コ 尸 尺 屁 屈 屈		屈						

해설 百折不屈(백절불굴) 여러번 꺾이어도 결코 굽히지 않음. 즉 어떠한 난관에도 굽히지 않음. (백절불요:百折不撓)

百	일백 **백**	白부 1획							
	一 丆 丆 丙 百 百		百						
尺	자 **척**	尸부 1획							
	ユ コ 尸 尺		尺						
竿	장대 **간**	竹부 3획							
	ノ 亻 竹 竹 竹 竺 竿		竿						
頭	머리 **두**	頁부 7획							
	一 ㄇ 戸 戸 豆 豆 豆 頭		頭						
	頭 頭 頭 頭 頭 頭 頭								

해설 百尺竿頭(백척간두) 백자 높이의 장대끝에 섰다는 말로, 대단히 위험하고 어려운 상태에 있음을 이르는 말. (풍전등화:風前燈火)

附	붙을 부 · 阜(阝)부 5획	附				
	` ` ` ` ` ` ` 附 附					
和	화할 화 · 口부 5획	和				
	` ` ` ` ` ` 和 和					
雷	우뢰 뇌 · 雨부 5획	雷				
	` ` ` ` ` ` ` ` 雫 雫 霏 雷					
動	움직일 동 · 力부 9획	動				
	` ` ` ` ` ` ` ` ` 動 動					

附和雷動(부화뇌동) 일정한 견식이 없이 남의 말에 이유없이 찬성하여 같이 행동함.

四	넉 사 · 口부 2획	四				
	` ` ` ` 四					
顧	돌아볼 고 · 頁부 12획	顧				
	` ` ` ` ` ` ` ` 雇 雇 雇 廟 顧 顧 顧 顧 顧					
無	없을 무 · 火(灬)부 8획	無				
	` ` ` ` ` ` 無 無 無 無 無 無					
親	친할 친 · 見부 9획	親				
	` ` ` ` ` ` ` 亲 亲 亲 親 親 親 親 親					

四顧無親(사고무친) 사방을 둘러봐도 의지할 만한 사람이 없음.

四	넉 사 · 口부 2획	四				
	` ` ` ` 四					
面	낯 면 · 面부 0획	面				
	` ` ` ` ` ` ` 面 面 面					
楚	초나라 초 · 木부 9획	楚				
	` ` ` ` ` ` ` 村 林 林 楚 楚 楚 楚 楚					
歌	노래 가 · 欠부 10획	歌				
	` ` ` ` ` ` ` ` ` 哥 哥 歌 歌 歌					

四面楚歌(사면초가) 사면이 모두 적에게 포위되어 고립된 상태.

102

事	일 **사**	I부	7획	事				
	一 一 丆 亓 亘 写 事 事							
必	반드시 **필**	心부	1획	必				
	、 ソ 必 必 必							
歸	돌아갈 **귀**	止부	14획	歸				
	' ' ' ' ' ' ' ' ' ' ' ' ' 歸 歸 歸							
正	바를 **정**	止부	1획	正				
	一 下 下 正 正							

해설 事必歸正(사필귀정) 모든 일은 반드시 바른 데로 돌아감.

山	메 **산**	山부	0획	山				
	I 山 山							
戰	싸움 **전**	戈부	12획	戰				
	' ' ' ' ' ' ' ' ' ' ' ' ' ' 單 單 單 戰 戰 戰							
水	물 **수**	水부	0획	水				
	」 기 水 水							
戰	싸움 **전**	戈부	12획	戰				
	' ' ' ' ' ' ' ' ' ' ' ' ' ' 單 單 單 戰 戰 戰							

해설 山戰水戰(산전수전) 산과 물에서의 전투를 다 겪음. 즉 세상의 온갖 고난을 다 겪음.

殺	죽일 **살**	殳부	7획	殺				
	' ' ' ' ' ' ' ' ' ' 殺 殺							
身	몸 **신**	身부	0획	身				
	' ' ' ' ' ' ' 身 身							
成	이룰 **성**	戈부	3획	成				
	' 丆 厂 瓦 成 成 成							
仁	어질 **인**	人(亻)부	2획	仁				
	' 亻 仁 仁							

해설 殺身成仁(살신성인) 자신의 목숨을 버려서 인(仁)을 이룸. 즉 옳은 일을 위해서라면 죽음도 두려워하지 않는 용감한 행동을 말한다.

三	석 **삼** 一부 2획	三					
	一 二 三						
顧	돌아볼 **고** 頁부 12획	顧					
	丶 乛 刁 户 户 庐 庐 雇 雇 雇 雇 雇 雇 顧 顧 顧 顧 顧						
草	풀 **초** 艸(艹)부 6획	草					
	丶 艹 艹 艹 芍 苎 苩 草 草						
廬	오두막집 **려** 广부 16획	廬					
	丶 亠 广 广 广 庐 庐 庐 庐 庐 庐 庐 廬 廬 廬 廬						

[해설] 三顧草廬(삼고초려) 인재를 구하기 위하여 자기 몸을 굽히고 참을성 있게 마음을 씀.

桑	뽕나무 **상** 木부 6획	桑					
	乛 ヌ 豕 豕 豕 桑 桑 桑 桑						
田	밭 **전** 田부 0획	田					
	丨 冂 曰 田 田						
碧	옥돌 **벽** 石부 9획	碧					
	一 二 F 王 王 珀 珀 珀 珀 碧 碧 碧 碧 碧						
海	바다 **해** 水(氵)부 7획	海					
	丶 冫 氵 汇 汢 海 海 海 海						

[해설] 桑田碧海(상전벽해) 뽕나무 밭이 푸른 바다가 됨. 즉 세상의 모든 것들이 변천함이 심함.

塞	변방 **새** 土부 10획	塞					
	丶 宀 宀 宀 宀 宔 実 実 実 実 寒 塞 塞						
翁	늙은이 **옹** 羽부 4획	翁					
	丿 八 公 公 公 谷 谷 翁 翁 翁						
之	갈 **지** 丿부 3획	之					
	丶 宀 之 之						
馬	말 **마** 馬부 0획	馬					
	丨 厂 厂 斤 馬 馬 馬 馬 馬 馬						

[해설] 塞翁之馬(새옹지마) 인생에 있어 길흉화복은 항상 바뀌어 미리 예측할 수 없다는 뜻임.

生	날 생	生부	0획	生						
老	ノ ナ 二 牛 生									
病	늙을 로	耂부	2획	老						
死	一 十 土 耂 老 老									
	병들 병	疒부	5획	病						
	丶 一 广 广 广 疒 疒 病 病 病									
	죽을 사	歹부	2획	死						
	一 厂 歹 歹 死 死									

해설 生老病死(생로병사) 인생에 있어 겪어야 할 네가지 고통. 즉 나고, 늙고, 병들고, 죽는 일을 말함.

雪	눈 설	雨부	5획	雪						
上	一 一 一 一 一 雨 雨 雨 雪 雪									
加	위 상	一부	2획	上						
霜	丨 上 上									
	더할 가	力부	3획	加						
	フ カ 加 加 加									
	서리 상	雨부	9획	霜						
	一 一 一 一 一 雨 雨 雨 雨 霜 霜 霜 霜 霜									

해설 雪上加霜(설상가상) 눈위에 또 서리가 덮임. 즉 어렵고 불행한 일이 거듭하여 일어남을 말함.

送	보낼 송	辵(辶)부	6획	送						
舊	ノ 八 ㅅ ㅗ ㅛ 关 关 送 送									
迎	옛 구	臼부	12획	舊						
新	一 十 艹 艹 苎 芢 芢 莑 莑 萑 萑 雈 雈 舊 舊									
	맞이할 영	辵(辶)부	4획	迎						
	ノ ㄴ 卬 卬 迎 迎 迎									
	새 신	斤부	9획	新						
	丶 一 一 立 辛 辛 亲 亲 新 新 新									

해설 送舊迎新(송구영신) 묵은 해를 보내고 새 해를 맞음.

首邱初心	머리 **수** 首부 0획	首						
	`丶丷丷丷䒑芐芐首首`							
	언덕 **구** 邑(阝)부 5획	邱						
	`丶丿丘斤乒丘丘阝邱`							
	처음 **초** 刀부 5획	初						
	`丶ㄱ礻礻初初`							
	마음 **심** 心부 0획	心						
	`丶心心心`							

해설 首邱初心(수구초심)　여우가 죽을 때 머리를 자기가 살던 굴쪽으로 향한다는 말로, 고향을 그리워하는 마음을 일컬음.

修身齊家	닦을 **수** 人(亻)부 8획	修						
	`丿亻亻俨俨俢修修修`							
	몸 **신** 身부 0획	身						
	`丿亻自自自身身`							
	가지런할 **제** 齊부 0획	齊						
	`丶一亠亣亣亣亦亦亦齊齊齊齊齊`							
	집 **가** 宀부 7획	家						
	`丶丶宀宀宀宇宇家家`							

해설 修身齊家(수신제가)　몸과 마음을 올바르게 닦고 집안을 다스린다.

脣亡齒寒	입술 **순** 肉(月)부 7획	脣						
	`一厂尸厃辰辰辰脣脣脣`							
	잃을 **망** 亠부 1획	亡						
	`丶亠亡`							
	이 **치** 齒부 0획	齒						
	`丨⺊⺊止步步齿齿齿齿齿齿齒齒`							
	찰 **한** 宀부 9획	寒						
	`丶丷宀宀宀宇宝寒寒寒寒寒`							

해설 脣亡齒寒(순망치한)　입술이 없으면 이가 시리다는 뜻으로, 절친한 두 사람 중 한 사람이 망하면 다른 한 사람에게도 영향이 크다는 말.

識	알 **식**	言부	12획	識					
	`、 ニ う 言 言 言 言 言` `言 言 言 言 言 言 識 識 識`								
字	글자 **자**	子부	3획	字					
	`、 ハ ハ 宀 宇 字`								
憂	근심 **우**	心부	11획	憂					
	`一 T 戸 百 百 百 百 直 直` `恵 恵 恵 夢 夢 憂`								
患	근심 **환**	心부	7획	患					
	`、 ロ ロ ロ 吕 串 串 患` `患 患`								

해설 識字憂患(식자우환) 글자를 아는 것이 도리어 화의 근원이 되었다는 뜻.

身	몸 **신**	身부	0획	身					
	`、 ノ イ 竹 自 自 身`								
土	흙 **토**	土부	0획	土					
	`一 十 土`								
不	아닐 **불**	一부	3획	不					
	`一 フ オ 不`								
二	두 **이**	二부	0획	二					
	`一 二`								

해설 身土不二(신토불이) 우리의 몸과 태어난 땅은 하나라는 뜻으로, 같은 땅에서 난 것이라야 체질에 가장 잘 맞는다는 말.

十	열 **십**	十부	0획	十					
	`一 十`								
匙	손가락 **시**	匕부	9획	匙					
	`、 口 日 日 旦 早 早 是 是` `是 匙`								
一	한 **일**	一부	0획	一					
	`一`								
飯	밥 **반**	食부	13획	飯					
	`ノ ハ ハ ナ チ 今 今 食 食` `食 飤 飮 飯`								

해설 十匙一飯(십시일반) 열 사람의 밥을 한 숟가락씩만 보태어도 한 사람의 식사가 된다. 즉 여러 사람이 힘을 합하여 한 사람을 도울 때 쓰는 말.

阿	언덕 **아**	阜(阝)부 5획	阿					
鼻	⁀ ⁀ ⻏ 阸 阿 阿 阿							
叫	코 **비**	鼻부 0획	鼻					
喚	⁀ ⁀ 宀 白 白 白 鼻 鼻 鼻 鼻 畠 鼻 鼻							
	부르짖을 **규**	口부 2획	叫					
	ㅣ ㅁ ㅁ ㅁㄴ 叫							
	부를 **환**	口부 9획	喚					
	ㅣ ㅁ ㅁ ㅁˊ 吖 吟 吟 吟 喛 喚 喚							

해설 阿鼻叫喚(아비규환) 지옥같은 고통을 참지 못하고 울부짖는 소리.

我	나 **아**	戈부 3획	我					
田	ˊ 二 手 手 我 我 我							
引	밭 **전**	田부 0획	田					
水	ㅣ �口 曰 田 田							
	끌 **인**	弓부 1획	引					
	ㄱ ㄱ 弓 引							
	물 **수**	水부 0획	水					
	亅 刀 水 水							

해설 我田引水(아전인수) 자기 논에 물대기. 자신에게 유리하게 논리를 전개함.

梁	들보 **양**	木부 7획	梁					
上	ˊ ˊ ˊ 氵 汈 汈 汈 汈 梁 梁 梁							
君	위 **상**	一부 2획	上					
子	ㅣ ㅏ 上							
	임금 **군**	口부 4획	君					
	ㄱ ㄱ ㅋ 尹 君 君 君							
	아들 **자**	子부 0획	子					
	ㄱ 了 子							

해설 梁上君子(양상군자) 대들보 위에 있는 군자. 즉 도둑을 일컬어 하는 말이다.

	고기잡을 **어**	水(氵)부 11획						
漁	丶丶氵氵沪沪沪渔渔 漁漁漁漁漁		漁					
夫	사내 **부**	大부 1획	夫					
	一二夫夫							
之	갈 **지**	ノ부 3획	之					
	丶一勹之							
利	이로울 **리**	刀(刂)부 5획	利					
	一二千禾禾利利							

해설 漁夫之利(어부지리) 도요새와 무명조개가 싸우고 있는 사이에 어부가 둘다 잡았다는 말로, 즉 둘이 다투다보면 엉뚱한 사람이 이익을 얻게된다는 뜻.

	말씀 **언**	言부 0획						
言	丶一宀言言言言		言					
中	가운데 **중**	ㅣ부 3획	中					
	丶口口中							
有	있을 **유**	月부 2획	有					
	一ナ才有有有							
骨	뼈 **골**	骨부 0획	骨					
	丨口口丹丹丹骨骨 骨							

해설 言中有骨(언중유골) 말 가운데 뼈가 있다. 곧 예사로운 말 같으나 그 속에 단단한 뼈 같은 속뜻이 있다는 말. (언중유언 : 言中有言)

	바꿀 **역**	日부 4획						
易	丨口日日尸易易易		易					
地	땅 **지**	土부 3획	地					
	一十土圵地地							
思	생각 **사**	心부 5획	思					
	丨口日田田思思思							
之	갈 **지**	ノ부 3획	之					
	丶一勹之							

해설 易地思之(역지사지) 처지를 바꾸어 생각함. 즉 상대방의 입장에서 한번 생각해 본다는 말.

緣	가장자리 **연**	糸부	9획	緣					
木	`㇐ ㇜ ㇜ ㇠ ㇠ ㇠ 糸 紓 紓` `紓 紓 絲 緣 緣 緣`								
求	나무 **목**	木부	0획	木					
魚	`一 十 才 木`								
	구할 **구**	水부	2획	求					
	`一 十 丅 才 求 求 求`								
	고기 **어**	魚부	0획	魚					
	`ノ ⺈ ⺈ 免 免 角 角 角` `魚 魚`								

해설 緣木求魚(연목구어) 나무에 올라 물고기를 구한다는 뜻으로, 되지도 않을 일을 무리하게 하려고함.

烏	까마귀 **오**	火(灬)부	6획	烏					
飛	`ノ ⺊ ⺊ ⺊ 卢 烏 烏 烏` `烏`								
梨	날 **비**	飛부	0획	飛					
落	`乁 乁 乁 飞 飛 飛 飛 飛`								
	배나무 **리**	木부	7획	梨					
	`ノ 二 千 禾 禾 利 利 梨` `梨 梨`								
	떨어질 **락**	艸(艹)부	9획	落					
	`丶 十 ++ 共 ザ 莎 莎 莎` `落 落 落 落`								

해설 烏飛梨落(오비이락) 까마귀가 날자 배 떨어지다. 즉 우연한 일치로 남으로부터 의심을 받게 될때를 말함.

吳	오나라 **오**	口부	4획	吳					
越	`丶 丨 口 口 吕 吕 吳 吳`								
同	월나라 **월**	走부	5획	越					
舟	`一 十 土 サ 非 走 走 走` `越 越 越`								
	같이할 **동**	口부	3획	同					
	`丨 冂 冂 同 同 同`								
	배 **주**	舟부	0획	舟					
	`丿 丿 力 丹 舟 舟`								

해설 吳越同舟(오월동주) 사이가 몹시 나쁜 오나라 사람과 월나라 사람이 같은 배를 탔다는 뜻으로, 원수처럼 좋지 않은 사이지만 같은 자리에 앉게 됨을 이르는 말.

溫故知新	따뜻할 **온**	水(氵)부 10획	溫				
	丶丶氵氵沪沪沪沪 溫溫溫溫						
	옛 **고**	攵부 5획	故				
	一十十古古扩故故故						
	알 **지**	矢부 3획	知				
	丿仁乍矢矢知知知						
	새 **신**	斤부 9획	新				
	丶立卒辛辛亲亲 新新新新						

[해설] 溫故知新(온고지신) 옛것을 익히고 거기서 새로운 지식이나 도리를 찾아냄.

臥薪嘗膽	누울 **와**	臣부 2획	臥				
	一丆丆臣臣臥						
	땔나무 **신**	艸(卄)부 13획	薪				
	一丷屮艹节苦莳莳 葀葀薪薪薪薪薪						
	맛볼 **상**	口부 11획	嘗				
	丨丬丬半告告营营 営営嘗嘗嘗						
	쓸개 **담**	肉(月)부 13획	膽				
	丿月月月月脦脦脦 脦脦脦脦膽膽膽						

[해설] 臥薪嘗膽(와신상담) 섶에 누워서 쓸개를 맛본다는 뜻으로, 원수를 갚으려고 괴로움이나 어려움을 참고 견뎌낸다는 말.

外柔内剛	바깥 **외**	夕부 2획	外				
	丿勹夕外外						
	부드러울 **유**	木부 5획	柔				
	一丆予予矛柔柔柔柔						
	안 **내**	入부 2획	内				
	丨冂内内						
	굳셀 **강**	刀(刂)부 8획	剛				
	丨冂冂門門閃岡岡剛 剛						

[해설] 外柔内剛(외유내강) 겉은 부드럽고 순한 듯하나 속은 꿋꿋하고 강함.

龍頭蛇尾									
龍	용 **룡**	龍부	0획	龍					
	` 亠 产 立 产 音 音 音 音 肯 背 背 龍 龍 龍 龍`								
頭	머리 **두**	頁부	7획	頭					
	`一 厂 戸 戸 豆 豆 豇 頭 頭 頭 頭 頭 頭 頭`								
蛇	뱀 **사**	虫부	5획	蛇					
	`丶 冂 口 中 虫 虫 虫 虫 蛇 蛇`								
尾	꼬리 **미**	尸부	4획	尾					
	`フ コ 尸 尸 尼 尾 尾`								

해설 龍頭蛇尾(용두사미) 용의 머리에 뱀의 꼬리라는 뜻으로, 시작은 거창하나 끝은 흐지부지하고 별것이 없다는 말.

龍虎相搏									
龍	용 **룡**	龍부	0획	龍					
	` 亠 产 立 产 音 音 音 音 肯 背 背 龍 龍 龍 龍`								
虎	범 **호**	虍부	2획	虎					
	`丨 ト ヒ 广 户 虍 虎 虎`								
相	서로 **상**	目부	4획	相					
	`一 十 才 木 机 机 相 相 相`								
搏	칠 **박**	手(扌)부	10획	搏					
	`一 扌 扌 扩 扩 捗 捗 捕 捕 捕 搏 搏`								

해설 龍虎相搏(용호상박) 용과 호랑이가 서로 싸우듯 치열한 다툼을 말함.

愚問賢答									
愚	어리석을 **우**	心부	9획	愚					
	`丶 冂 口 日 日 吊 禺 禺 禺 禺 愚 愚 愚`								
問	물을 **문**	口부	8획	問					
	`丨 冂 冂 冃 門 門 門 門 問 問 問`								
賢	어질 **현**	貝부	8획	賢					
	`一 厂 厂 臣 臣 臣 臤 取 堅 腎 腎 腎 腎 賢 賢`								
答	대답할 **답**	竹부	6획	答					
	`ノ 广 ゲ 处 竹 竿 竿 竺 答 答 答 答`								

해설 愚問賢答(우문현답) 어리석은 질문에 현명한 대답.

牛	소 우 · 牛부 0획	牛					
	`丿 一 二 牛`						
耳	귀 이 · 耳부 0획	耳					
	`一 丁 丌 F 耳 耳`						
讀	읽을 독 · 言부 15획	讀					
	`丶 亠 亖 言 言 言 言 訁 讀` `讀 讀 讀 讀 讀 讀 讀 讀 讀`						
經	책 경 · 糸부 7획	經					
	`乙 幺 幺 幺 糸 糸 糸 經` `經 經 經 經`						

해설 牛耳讀經(우이독경) 소 귀에 경 읽기. 즉 아무리 가르치고 일러주어도 알아듣지 못함을 비유하는 말.

雨	비 우 · 雨부 0획	雨					
	`一 厂 冂 币 币 雨 雨 雨`						
後	뒤 후 · 彳부 6획	後					
	`丿 夕 彳 彳 糸 糸 後 後 後`						
竹	대 죽 · 竹부 0획	竹					
	`丿 一 丬 丬 竹 竹`						
筍	죽순 순 · 艸(艹)부 6획	筍					
	`丿 一 丬 丬 竺 竺 竺 笋 笋` `筍 筍 筍`						

해설 雨後竹筍(우후죽순) 비가 온뒤에 나오는 죽순처럼 어떤 일이 일시에 많이 일어남을 말함.

有	있을 유 · 月부 2획	有					
	`一 ナ 才 有 有 有`						
備	갖출 비 · 人(亻)부 10획	備					
	`丿 亻 亻 亻 伜 伜 併 佈` `備 備 備`						
無	없을 무 · 火(灬)부 8획	無					
	`丿 一 二 二 午 午 無 無 無` `無 無 無`						
患	근심 환 · 心부 7획	患					
	`丶 口 口 口 吕 吕 串 患 患` `患 患`						

해설 有備無患(유비무환) 사전에 미리 준비를 갖추어 놓으면 근심할 것이 없다는 말.

113

因果應報	인할 **인**	口부	3획	因				
	丨 冂 冃 閂 因 因							
	과실 **과**	木부	4획	果				
	丶 冂 曰 日 旦 旱 果 果							
	응할 **응**	心부	13획	應				
	丶 亠 广 广 庐 庐 府 府 府 雁 雁 雁 雁 雁 應 應							
	갚을 **보**	土부	9획	報				
	一 十 士 赤 赤 幸 幸 幸 郣 報 報							

해설 因果應報(인과응보) 사람이 짓는 선악의 인업에 따라 뒷날 길흉화복의 갚음을 받게 됨을 이르는 말.

一魚濁水	한 **일**	一부	0획	一				
	一							
	고기 **어**	魚부	0획	魚				
	⺈ 夕 夕 台 召 角 鱼 魚 魚 魚 魚							
	흐릴 **탁**	水(氵)부	13획	濁				
	丶 冫 氵 汋 汋 汋 汋 汋 泗 泗 濁 濁 濁 濁							
	물 **수**	水부	0획	水				
	丿 丬 水 水							

해설 一魚濁水(일어탁수) 한 마리의 물고기가 물을 흐린다는 뜻으로, 한 사람의 잘못으로 인하여 여러 사람이 피해를 당함을 비유.

臨機應變	임할 **임**	臣부	11획	臨				
	一 一 工 王 王 臣 臣 卧 卧 卧 卧 卧 臨 臨 臨 臨 臨							
	베틀 **기**	木부	12획	機				
	一 十 才 木 朾 朾 櫟 櫟 櫟 櫟 櫟 櫟 機 機 機							
	응할 **응**	心부	13획	應				
	丶 亠 广 广 庐 庐 府 府 府 雁 雁 雁 雁 雁 應 應							
	변할 **변**	言부	16획	變				
	丿 幺 幺 音 音 斧 斧 紛 紛 結 結 結 纞 纞 纞 纞 變 變							

해설 臨機應變(임기응변) 그때 그때의 일의 형편에 따라 융통성있게 잘 처리함.

自	스스로 **자**	自부	0획	自					
	´ ⺊ ⺈ 自 自 自								
繩	노끈 **승**	糸부	13획	繩					
	´ ⺷ ⺶ 幺 糸 糸 糺 糿 紉 紉 紉 紉 綢 綱 綱 綱 繩 繩								
自	스스로 **자**	自부	0획	自					
	´ ⺊ ⺈ 自 自 自								
縛	묶을 **박**	糸부	10획	縛					
	´ ⺷ ⺶ 幺 糸 糸 糺 紵 紵 縛 縛 縛 縛 縛 縛 縛								

해설 自繩自縛(자승자박) 자신의 언행으로 인해 자기가 속박을 받게 된다는 뜻.

賊	도둑 **적**	貝부	6획	賊					
	⎜ ⎜ 冂 目 目 貝 貝 貯 賊 賊 賊 賊								
反	돌이킬 **반**	又부	2획	反					
	⎺ �513 厂 反 反								
荷	멜 **하**	艸(艹)부	7획	荷					
	´ ⎺ ⎢ 艹 艹 芢 荷 荷 荷 荷								
杖	지팡이 **장**	木부	3획	杖					
	⎺ ⎜ ⎢ 木 朾 杖 杖								

해설 賊反荷杖(적반하장) 도둑이 도리어 매를 든다는 뜻으로, 잘못한 사람이 오히려 잘한 사람한테 나무라는 경우에 쓰이는 말.

轉	구를 **전**	車부	11획	轉					
	⎺ ⎜ 冂 百 自 亘 車 車 軕 軕 軕 軕 轉 轉 轉 轉 轉 轉								
禍	재앙 **화**	示부	9획	禍					
	⎺ ⎜ ⎺ 亍 示 示 刷 袖 禍 禍 禍 禍 禍								
爲	할 **위**	爪(爫)부	8획	爲					
	´ ⎜ ⎢ ⎟ 厂 严 严 爲 爲 爲 爲 爲								
福	복 **복**	示부	9획	福					
	⎺ ⎜ ⎺ 亍 示 示 刷 袖 福 袖 福 福 福 福								

해설 轉禍爲福(전화위복) 화가 바뀌어 오히려 복이 된다는 말.

切	끊을 **절** 刀부 2획	切					
	一 七 切 切						
齒	이 **치** 齒부 0획	齒					
	丨 ト 止 止 步 步 歩 歩 蓏 蓏 蓏 崗 蓏 齒						
腐	썩을 **부** 肉부 8획	腐					
	丶 一 广 广 广 产 府 府 府 腐 腐 腐 腐						
心	마음 **심** 心부 0획	心					
	丶 心 心 心						

해설 切齒腐心(절치부심) 이를 갈고 마음을 썩힘. 즉 원수를 갚기 위해 혹은 일의 성공을 위해 노력함.

鳥	새 **조** 鳥부 0획	鳥					
	丶 丿 竹 户 白 白 鳥 鳥 鳥 鳥 鳥						
足	발 **족** 足부 0획	足					
	丶 口 口 甲 早 足 足						
之	갈 **지** 丿부 3획	之					
	丶 一 之 之						
血	피 **혈** 血부 0획	血					
	丿 丶 宀 血 血 血						

해설 鳥足之血(조족지혈) 새발의 피라는 뜻으로, 적은 분량을 비유함.

走	달릴 **주** 走부 0획	走					
	一 十 土 才 卡 走 走						
馬	말 **마** 馬부 0획	馬					
	丨 厂 厂 厈 馬 馬 馬 馬 馬						
加	더할 **가** 力부 3획	加					
	丁 力 加 加 加						
鞭	채찍 **편** 革부 9획	鞭					
	一 十 廿 世 芒 芒 革 革 革 靪 靪 靪 靪 靪 鞭 鞭 鞭						

해설 走馬加鞭(주마가편) 달리는 말에 채찍질을 함. 즉 잘하는 사람에게 더 잘하라고 격려를 함.

天	하늘 **천**	大부 1획	天				
	一 二 チ 天						
高	높을 **고**	高부 0획	高				
	丶 一 宀 方 宫 高 高 高 高						
馬	말 **마**	馬부 0획	馬				
	l 厂 厂 厓 馬 馬 馬 馬 馬						
肥	살찔 **비**	肉(月)부 4획	肥				
	l 刀 月 月 肝 肥 肥 肥						

[해설] 天高馬肥(천고마비) 가을 하늘은 높고 말은 살쪘다는 뜻으로, 가을이 무척 좋은 계절임을 이르는 말.

青	푸를 **청**	青부 0획	青				
	一 二 キ 圭 青 青 青 青						
出	날 **출**	凵부 3획	出				
	l 屮 中 出 出						
於	어조사 **어**	方부 4획	於				
	丶 二 方 方 於 於 於						
藍	쪽 **람**	艸(艹)부 14획	藍				
	艹 艹 艹 艹 藍 藍 藍 藍 藍 藍 藍 藍 藍						

[해설] 青出於藍(청출어람) 쪽에서 나온 물감이 쪽보다 더 푸르다는 뜻으로, 제자가 스승보다 나음을 일컫는 말.

針	바늘 **침**	金부 2획	針				
	丿 亼 亼 牟 宇 宇 金 金 針						
小	작을 **소**	小부 0획	小				
	亅 小 小						
棒	몽둥이 **봉**	木부 8획	棒				
	一 十 才 才 木 杧 柗 棒 棒 棒 棒						
大	클 **대**	大부 0획	大				
	一 ナ 大						

[해설] 針小棒大(침소봉대) 바늘만한 것을 몽둥이만하다고 함. 즉 심히 과장하여 말함.

表	거죽 **표**	衣부	3획	表						
	一 二 キ 主 主 表 表 表									
裏	속 **리**	衣부	7획	裏						
	丶 亠 亠 亠 亩 亩 审 审 重 裏 裏 裏 裏									
不	아닐 **부**	一부	3획	不						
	一 ア ォ 不									
同	한가지 **동**	口부	3획	同						
	丨 冂 冂 同 同 同									

해설 表裏不同(표리부동) 마음이 음흉하여 겉과 속이 다름. 즉 속다르고 겉다름.

咸	다 **함**	口부	6획	咸						
	一 厂 厂 厂 厂 咸 咸 咸 咸									
興	일어날 **흥**	臼부	9획	興						
	丨 丨 刂 刂 刂 刂 刂 刂 冊 冊 冊 冊 冊 冊 興 興									
差	어긋날 **차**	工부	7획	差						
	丶 丶 丷 丷 屵 差 差 差 差									
使	부릴 **사**	人(亻)부	6획	使						
	ノ 亻 亻 亻 仁 仁 使 使									

해설 咸興差使(함흥차사) 한 번 가면 돌아오지 않거나 회답이 더딜 때의 비유.

螢	개똥벌레 **형**	虫부	10획	螢						
	丶 丶 丶 丷 丷 丷 丷 丷 丷 丷 尝 尝 尝 螢 螢									
雪	눈 **설**	雨부	3획	雪						
	一 广 广 示 示 示 雪 雪 雪 雪 雪									
之	갈 **지**	ノ부	3획	之						
	丶 亠 亠 之									
功	공 **공**	力부	3획	功						
	一 丁 工 功 功									

해설 螢雪之功(형설지공) 반딧불이나 눈빛으로 글을 읽었다는 고사에서 나온 말로, 온갖 고생을 하며 글을 읽고 학문을 닦은 보람을 이르는 말.

好	좋을 **호** 女부 3획	好					
事	ㄴ ㅣ 女 女 好 好	好					
	일 **사** ㅣ부 7획	事					
	一 ㄱ ㅜ 曱 写 写 事						
多	많을 **다** 夕부 3획	多					
	ノ ク タ タ 多 多						
魔	마귀 **마** 鬼부 11획	魔					
	` 一 广 广 广 庐 庐 麻 麻 麻 麻 麻 麻 魔 魔 魔						

해설 好事多魔(호사다마) 좋을 일에는 나쁜 일이 생기기 쉬움.

畫	그림 **화** 田부 7획	畫					
中	ㄱ ㅋ ㅋ ㅋ 聿 書 書 書 書 書 書	中					
	가운데 **중** ㅣ부 3획						
	` ㅁ ロ 中						
之	갈 **지** ノ부 3획	之					
	` 一 之 之						
餅	떡 **병** 食부 6획	餅					
	ノ ハ ハ ㅅ ㅅ 今 今 合 合 食 食 飠 飠 餅 餅						

해설 畫中之餅(화중지병) 그림 속의 떡. 곧 아무리 탐이나도 차지하거나 이용할 수 없음을 비유.

會	모일 **회** 日부 9획	會					
者	ノ 人 ㅅ ㅅ 今 合 合 合 侖 侖 會 會 會	者					
	사람 **자** 耂부 5획						
	一 十 土 耂 尹 者 者 者 者						
定	정할 **정** 宀부 5획	定					
	` ㅅ 宀 宀 宀 宇 定 定						
離	떠날 **리** 隹부 11획	離					
	` 一 ナ ㅊ 立 卤 卤 离 离 离 离 离 离 离 離 離 離						

해설 會者定離(회자정리) 만나면 반드시 헤어질 운명에 있음. 즉 인생의 무상함을 비유함.

各 각각 각	名 이름 명	官 관리 관	宮 집 궁	論 의논할 론	輪 바퀴 륜	倍 갑절 배	培 북돋을 배
開 열 개	閑 한가할 한	橋 다리 교	矯 바로잡을 교	栗 밤 률	粟 조 속	伯 맏 백	佰 어른 백
間 사이 간	問 물을 문	拘 잡을 구	枸 구기자 구	隣 이웃 린	憐 불쌍히여길 련	凡 무릇 범	几 안석 궤
綱 열 강	網 그물 망	勸 권할 권	歡 기쁠 환	幕 장막 막	慕 그리워할 모	復 다시 부	複 거듭 복
開 열 개	聞 들을 문	今 어제 금	令 법 령	漫 흩어질 만	慢 게으를 만	北 북녘 북	兆 조 조
客 손 객	容 얼굴 용	技 재주 기	枝 가지 지	末 끝 말	未 아닐 미	粉 가루 분	紛 어지러울 분
遣 보낼 견	遺 남을 유	奴 종 노	好 좋을 호	眠 잠잘 면	眼 눈 안	比 견줄 비	此 이 차
決 정할 결	快 유쾌할 쾌	端 끝 단	瑞 상서 서	摸 본뜰 모	模 법 모	牝 암컷 빈	牡 수컷 모
逕 지름길 경	經 날 경	代 대신 대	伐 벨 벌	目 눈 목	自 스스로 자	貧 가난 빈	貪 탐할 탐
苦 씀바귀 고	若 좇을 약	羅 그물 라	罹 만날 리	墓 무덤 묘	暮 저물 모	斯 이 사	欺 속일 기
困 지칠 곤	因 인할 인	旅 나그네 려	族 겨레 족	戊 간지 무	戌 개 술	四 넉 사	匹 짝 필
科 과목 과	料 헤아릴 료	老 늙을 로	考 생각할 고	密 빽빽할 밀	蜜 꿀 밀	巳 뱀 사	己 몸 기

師	帥	哀	衷	日	曰	且	旦
스승 사	장수 수	슬플 애	가운데 충	날 일	가로 왈	또 차	아침 단
象	衆	冶	治	作	昨	借	措
형상 상	무리 중	녹일 야	다스릴 치	지을 작	어제 작	빌릴 차	정돈할 조
書	晝	揚	楊	材	村	淺	殘
글 서	낮 주	나타날 양	버들 양	재목 재	마을 촌	얕을 천	나머지 잔
宣	宜	壤	壞	裁	栽	天	夭
베풀 선	마땅 의	흙 양	무너질 괴	마를 재	심을 재	하늘 천	재앙 요
設	說	億	憶	田	由	撤	撒
세울 설	말씀 설	억 억	생각할 억	밭 전	말미암을 유	걷을 철	뿌릴 살
手	毛	與	興	情	淸	促	捉
손 수	털 모	더불어 여	일어날 흥	인정 정	맑을 청	재촉할 촉	잡을 착
熟	熱	永	氷	堤	提	寸	才
익힐 숙	더울 열	길 영	얼음 빙	방죽 제	끌 제	마디 촌	재주 재
順	須	午	牛	爪	瓜	坦	垣
순할 순	모름지기 수	낮 오	소 우	손톱 조	오이 과	넓을 탄	낮은담 원
侍	待	嗚	鳴	早	旱	湯	陽
모실 시	기다릴 대	탄식 오	울 명	일찍 조	가물 한	끓을 탕	볕 양
市	布	于	干	鳥	烏	波	彼
저자 시	베풀 포	어조사 우	방패 간	새 조	까마귀 오	물결 파	저 피
伸	坤	雨	兩	族	旅	抗	坑
펼 신	땅 곤	비 우	두 량	겨레 족	나그네 려	항거할 항	묻을 갱
辛	幸	瓦	互	從	徒	血	皿
매울 신	다행 행	기와 와	서로 호	따를 종	무리 도	피 혈	접씨 명
失	矢	圓	園	住	往	亨	享
잃을 실	화살 시	둥글 원	동산 원	주거 주	갈 왕	형통 형	드릴 향
深	探	位	泣	准	淮	侯	候
깊을 심	찾을 탐	자리 위	울 읍	법 준	물이름 회	제후 후	모실 후
押	抽	恩	思	支	攴	黑	墨
누를 압	뽑을 추	은혜 은	생각할 사	지탱할 지	칠 복	검을 흑	먹 묵

교육부 선정 1,800자 (상용한자 추가수록)

ㄱ

[가] 加 더할 가 · 可 옳을 가 · 佳 아름다울 가 · 架 시렁 가 · 家 집 가 · 街 거리 가 · 假 거짓 가 · 暇 겨를 가 · 嘉 착할 가 · 歌 노래 가 · 價 값 가

[각] 角 뿔 각 · 各 각각 각 · 脚 다리 각 · 閣 누각 각 · 覺 깨달을 각 · 刻 새길 각 · 却 물리칠 각

[간] 干 방패 간 · 刊 책펴낼 간 · 肝 간 간 · 看 볼 간 · 間 사이 간 · 姦 간사할 간 · 幹 줄기 간 · 簡 간략할 간 · 懇 간절할 간 · 諫 간할 간 · 奸 간음할 간

[갈] 渴 목마를 갈 · 竭 다할 갈

[감] 甘 달 감 · 減 덜 감 · 感 느낄 감 · 監 감독할 감 · 鑑 살필 감 · 敢 구태여 감

[갑] 甲 갑옷 갑

[강] 江 물 강 · 降 내릴 강 · 剛 굳셀 강 · 綱 벼리 강 · 鋼 강철 강 · 康 편안할 강 · 講 강론할 강 · 強 강할 강

[개] 介 낄 개 · 改 고칠 개 · 皆 모두 개 · 個 낱 개 · 開 열 개 · 蓋 덮을 개 · 慨 분할 개 · 概 대개 개

[객] 客 손 객

[갱] 更 다시 갱(경) · 羹 국 갱

[거] 去 갈 거 · 車 수레 거 · 居 살 거 · 巨 클 거 · 拒 막을 거 · 距 떨어질 거 · 據 의거할 거 · 擧 들 거

[건] 件 사건 건 · 建 세울 건 · 健 굳셀 건 · 乾 하늘 건

[걸] 傑 호걸 걸

[검] 劍 칼 검 · 儉 검소할 검 · 檢 검사할 검

[게] 憩 쉴 게

[격] 格 법식 격 · 擊 칠 격 · 激 격동할 격

[견] 犬 개 견 · 肩 어깨 견 · 堅 굳을 견 · 絹 비단 견 · 遣 보낼 견 · 見 볼 견(현)

[결] 決 정할 결 · 缺 이지러질 결 · 結 맺을 결 · 訣 이별할 결 · 潔 깨끗할 결

[겸] 兼 겸할 겸 · 謙 겸손할 겸

[경] 京 서울 경 · 景 볕 경 · 敬 공경 경 · 硬 굳을 경 · 傾 기울 경 · 經 경서 경 · 卿 벼슬 경 · 境 지경 경 · 鏡 거울 경 · 輕 가벼울 경 · 慶 경사 경 · 警 경계할 경 · 庚 천간 경 · 驚 놀랄 경 · 競 다툴 경 · 徑 지름길 경 · 頃 때 경

[계] 癸 천간 계 · 契 맺을 계(글) · 係 맬 계 · 計 셈할 계 · 桂 계수나무 계 · 階 섬돌 계 · 啓 열 계 · 季 철 계 · 系 이을 계 · 戒 경계할 계 · 界 지경 계 · 溪 시내 계 · 械 기계 계 · 繼 이을 계 · 鷄 닭 계

[고] 苦 괴로울 고 · 故 연고 고 · 姑 시어미 고 · 枯 마를 고 · 高 높을 고 · 孤 외로울 고 · 庫 창고 고 · 稿 볏짚 고 · 古 옛 고 · 告 고할 고 · 考 상고할 고 · 固 굳을 고 · 鼓 북 고 · 顧 돌볼 고 · 雇 더부살이 고

[곡] 谷 골 곡 · 曲 굽을 곡 · 穀 곡식 곡 · 哭 울 곡

[곤] 困 곤할 곤 · 坤 땅 곤

[골] 骨 뼈 골

[공] 工 장인 공 · 孔 구멍 공 · 功 공 공 · 共 함께 공 · 攻 칠 공 · 供 이바지할 공 · 空 하늘 공 · 貢 바칠 공 · 恭 공손할 공 · 恐 두려울 공

[과] 瓜 외 과 · 果 과실 과 · 科 과목 과 · 過 지날 과 · 誇 자랑할 과 · 課 매길 과 · 寡 적을 과 · 戈 창 과

[곽] 郭 성곽 곽

[관] 官 벼슬 관 · 冠 갓 관 · 貫 관향 관 · 寬 너그러울 관 · 管 주관할 관 · 慣 익숙할 관 · 關 관계할 관 · 觀 볼 관

[괄] 括 묶을 괄

[광] 光 빛 광 · 廣 넓을 광 · 鑛 쇳덩이 광

[괘] 掛 걸 괘 · 卦 점쾌 괘

[괴] 怪 괴이할 괴 · 愧 부끄러울 괴 · 塊 덩어리 괴 · 壞 무너질 괴

[교] 交 사귈 교 · 巧 공교할 교 · 郊 들 교 · 校 학교 교 · 敎 가르칠 교 · 橋 다리 교 · 矯 바로잡을 교 · 較 비교할 교

[구] 九 아홉 구 · 口 입 구 · 久 오랠 구 · 丘 언덕 구 · 句 글귀 구 · 求 구할 구 · 究 연구할 구 · 拘 잡을 구 · 狗 개 구 · 苟 구차할 구 · 具 갖출 구 · 仇 원수 구 · 俱 함께 구 · 區 구역 구 · 救 구원할 구 · 球 구슬 구 · 構 얽을 구 · 瞿 놀랄 구 · 舊 옛 구 · 龜 거북 구(귀) · 懼 두려워할 구 · 驅 몰 구 · 鷗 갈매기 구

[국] 國 나라 국 · 菊 국화 국 · 局 판 국

[군] 君 임금 군 · 軍 군사 군 · 郡 고을 군 · 群 무리 군

[굴] 屈 굽을 굴

[궁] 弓 활 궁 · 宮 궁궐 궁 · 窮 궁할 궁

[권] 券 문서 권 · 卷 굽을 권 · 拳 주먹 권 · 勸 권할 권 · 權 권세 권

[궐] 厥 그 궐 · 闕 대궐 궐

[귀] 鬼 귀신 귀 · 貴 귀할 귀 · 歸 돌아올 귀 · 龜 거북 귀

[규] 叫 부르짖을 규 · 規 법 규 · 閨 안방 규

[균] 均 고를 균 · 菌 버섯 균

[극] 克 이길 극

極 지극할 극 · 劇 연극 극

[근] 斤 근 근 · 近 가까울 근 · 根 뿌리 근 · 僅 겨우 근 · 勤 부지런할 근 · 謹 삼갈 근

[금] 今 이제 금 · 金 쇠 금(김) · 禁 금할 금 · 琴 거문고 금 · 禽 날짐승 금 · 錦 비단 금

[급] 及 미칠 급 · 急 급할 급 · 級 등급 급

[기] 奇 기이할 기 · 祈 빌 기 · 其 그 기 · 紀 기강 기 · 記 기록할 기 · 期 기약 기 · 欺 속일 기 · 旗 기 기 · 騎 말탈 기 · 豈 어찌 기 · 企 꾀할 기 · 起 일어날 기 · 旣 이미 기 · 氣 기운 기 · 寄 붙을 기 · 器 그릇 기 · 基 터 기 · 幾 경기 기 · 機 틀 기 · 技 재주 기 · 棄 버릴 기 · 飢 주릴 기 · 己 천간 기

[긴] 緊 요긴할 긴

[길] 吉 길할 길

ⓝ

[나] 那 어찌 나 · 奈 어찌 내(나)

[낙] 諾 허락 낙

[난] 暖 따뜻할 난 · 難 어려울 난

[남] 南 남녘 남 · 男 사내 남

[납] 納 들입 납

[낭] 娘 각시 낭

[내] 乃 이에 내 · 內 안 내 · 耐 견딜 내

[녀] 女 계집 녀

[념] 念 생각 념

[녕] 寧 편안할 녕

[노] 努 힘쓸 노 · 奴 종 노 · 怒 성낼 노

[농] 農 농사 농 · 濃 걸쭉할 농

[뇌] 惱 번뇌할 뇌 · 腦 머릿골 뇌

[능] 能 능할 능

[니] 泥 진흙 니

ⓓ

[다] 多 많을 다 · 茶 차 다(차)

[단] 丹 붉을 단 · 旦 아침 단 · 但 다만 단 · 段 층계 단 · 短 짧을 단 · 單 홑 단 · 端 끝 단 · 壇 단 단 · 檀 박달나무 단 · 斷 끊을 단

[달] 達 통달할 달

[담] 淡 묽을 담 · 談 말씀 담 · 潭 못 담 · 擔 질 담 · 啖 씹을 담

[답] 畓 논 답 · 答 대답할 답 · 踏 밟을 답

[당] 塘 못 당 · 糖 엿 당(탕) · 黨 무리 당 · 唐 당나라 당 · 堂 집 당 · 當 마땅할 당

[대] 大 큰 대 · 代 대신할 대 · 待 기다릴 대 · 帶 띠 대 · 貸 빌릴 대 · 隊 때 대 · 對 대할 대 · 臺 대 대

[도] 到 이를 도 · 度 법 도(탁) · 挑 돋울 도 · 陶 질그릇 도 · 徒 무리 도 · 逃 달아날 도 · 桃 복숭아 도 · 倒 넘어질 도 · 島 섬 도 · 都 도읍 도 · 渡 건널 도 · 道 길 도 · 跳 뛸 도 · 圖 그림 도 · 刀 칼 도 · 稻 벼 도 · 導 이끌 도 · 盜 도둑 도

[독] 毒 독할 독 · 督 감독할 독 · 獨 홀로 독 · 篤 도타울 독 · 讀 읽을 독(두)

[돈] 豚 돼지 돈 · 敦 두터울 돈

[돌] 突 부딪칠 돌

[동] 東 동녘 동 · 洞 고을 동(통) · 桐 오동나무 동(통) · 凍 얼 동 · 動 움직일 동 · 童 아이 동 · 銅 구리 동 · 冬 겨울 동 · 同 한가지 동

[두] 斗 말 두 · 杜 막을 두 · 豆 콩 두 · 頭 머리 두

[둔] 鈍 무딜 둔

[득] 得 얻을 득

ⓛ

[라] 羅 그물 라

[락] 洛 물이름 락 · 落 떨어질 락 · 樂 즐길 락(악,요)

[란] 卵 알 란 · 亂 어지러울 란 · 蘭 난초 란 · 欄 난간 란 · 爛 빛날 란

[람] 覽 볼 람 · 濫 넘칠 람

[랑] 郞 사내 랑 · 浪 물결 랑 · 朗 밝을 랑 · 廊 결채 랑

[래] 來 올 래

[량] 凉 서늘할 량 · 梁 들보 량 · 量 헤아릴 량 · 諒 양해할 량 · 良 어질 량 · 兩 둘 량 · 糧 양식 량

[려] 旅 나그네 려 · 慮 생각할 려 · 勵 힘쓸 려

[력] 力 힘 력 · 歷 지낼 력 · 曆 책력 력

[련] 連 이을 련 · 蓮 연꽃 련 · 練 익힐 련 · 聯 연합할 련 · 鍊 단련할 련 · 憐 불쌍히여길 련 · 戀 사모할 련

[렬] 列 벌일 렬 · 劣 용렬할 렬 · 烈 매울 렬 · 裂 찢을 렬

[렴] 廉 청렴할 렴

[령] 令 명령할 령 · 零 영 령 · 領 거느릴 령 · 嶺 재 령 · 靈 신령 령

[례] 例 법식 례 · 禮 예도 례

[로] 老 늙을 로 · 勞 수고할 로 · 路 길 로 · 爐 화로 로 · 露 이슬 로

[록] 鹿 사슴 록 · 祿 녹 록 · 綠 초록빛 록 · 錄 기록할 록

[론] 論 의논할 론

[롱] 弄 희롱할 롱

[뢰] 雷 우뢰 뢰 · 賴 의지할 뢰

[료] 了 마칠 료 · 料 헤아릴 료

[룡] 龍 용 룡

[루] 累 포갤 루 · 淚 눈물 루 · 屢 여러 루 · 樓 다락 루 · 漏 샐 루

[류] 流 흐를 류 · 柳 버들 류 · 留 머무를 류 · 類 무리 류

[륙] 六 여섯 륙 · 陸 언덕 륙

[륜] 倫 인륜 륜 · 輪 바퀴 륜

[률] 律 법 률 · 栗 밤 률 · 率 비율 률

[륭] 隆 성할 륭

[릉] 陵 언덕무덤 릉

[리] 吏 관리 리 · 李 오얏 리 · 利 이로울 리 · 里 마을 리 · 理 이치 리 · 梨 배 리 · 裏 속 리 · 履 밟을 리

[린] 隣 이웃 린

[림] 林 수풀 림 · 臨 임할 림

[립] 立 설 립 · 笠 삿갓 립

한자 색인 (124)

● ㅁ

열(칸)	한자 · 뜻 음
1	蠻 오랑캐 만 · 每 매양 매 · 眠 잠잘 면 · 募 뽑을 모 · 蒙 어릴 몽 · [묵] · 尾 꼬리 미 · 泊 고요할 박 · 發 필 발 · 拜 절 배 · 繁 성할 번 · 辨 분별할 변 · 普 넓을 보 · 封 봉할 봉 · 符 붙을 부 · 紛 어지러울 분 · 肥 살찔 비 · [빙] · 舍 집 사 · 奢 사치할 사
2	[마] 馬 말 마 · 妹 아랫누이 매 · 綿 솜 면 · 模 법 모 · [묘] · 墨 먹 묵 · 味 맛 미 · 拍 칠 박 · 髮 머리털 발 · 俳 광대 배 · 飜 번역할 번 · 邊 변두리 변 · 補 도울 보 · 峯 봉우리 봉 · 部 나눌 부 · 憤 분할 분 · 非 아닐 비 · 氷 얼음 빙 · 社 모일 사 · 詞 말씀 사
3	麻 삼 마 · 末 끝 말 · 埋 묻을 매 · [멸] 滅 멸할 멸 · 暮 저물 모 · 卯 토끼 묘 · 默 잠잠할 묵 · 美 아름다울 미 · 迫 핍박할 박 · [방] 方 모 방 · 配 짝 배 · [벌] 伐 칠 벌 · 辯 말잘할 변 · 譜 계보 보 · 逢 만날 봉 · 富 부자 부 · 墳 무덤 분 · 卑 낮을 비 · 聘 청할 빙 · 使 부릴 사 · 肆 넷 사
4	磨 갈 마 · [망] 亡 망할 망 · 買 살 매 · [명] 貌 모양 모 · 慕 사모할 모 · 妙 묘할 묘 · [문] 文 글월 문 · 眉 눈썹 미 · 薄 엷을 박 · 妨 방해할 방 · 倍 곱 배 · 罰 벌줄 벌 · 變 변할 변 · 寶 보배 보 · 蜂 벌 봉 · 婦 아내 부 · 奮 떨칠 분 · 秘 숨길 비 · [사] 邪 간사할 사 · 寫 베낄 사
5	[막] 莫 없을 막 · 妄 망령될 망 · 麥 보리 맥 · 名 이름 명 · 謀 꾀할 모 · 墓 무덤 묘 · 汶 물이름 문 · 微 작을 미 · [반] 反 돌이킬 반 · 芳 꽃다울 방 · 培 북돋을 배 · [범] 凡 무릇 범 · [별] 別 다를 별 · [복] 卜 점칠 복 · 鳳 봉황새 봉 · 不 아닐 불(부) · 飛 날 비 · 士 선비 사 · 事 일 사 · 賜 줄 사
6	漠 사막 막 · 忙 바쁠 망 · 脈 맥 맥 · 命 목숨 명 · 木 나무 목 · 戊 천간 무 · 問 물을 문 · 迷 미혹할 미 · 民 백성 민 · 半 반 반 · 防 막을 방 · 輩 무리 배 · 犯 범할 범 · 丙 남녘 병 · 伏 엎드릴 복 · 父 아비 부 · 副 버금 부 · 弗 떨 불 · 悲 슬플 비 · 已 뱀 사 · 思 생각할 사 · 辭 말씀 사
7	幕 장막 막 · 忘 잊을 망 · 盲 소경 맹 · 明 밝을 명 · 目 눈 목 · 茂 무성할 무 · 聞 들을 문 · 敏 민첩할 민 · 返 돌아올 반 · 放 놓을 방 · 白 흰 백 · 汎 넓을 범 · 兵 군사 병 · 服 옷 복 · 夫 사내 부 · 佛 부처 불 · 費 비용 비 · 四 넉 사 · 祀 제사 사 · 査 조사할 사 · 謝 사례할 사
8	[만] 晚 늦을 만 · 茫 망망할 망 · 孟 맏 맹 · 冥 어두울 명 · 沐 머리감을 목 · 武 호반 무 · 紋 무늬 문 · 憫 불쌍할 민 · 叛 배반할 반 · 房 방 방 · 百 일백 백 · 範 법 범 · 竝 아우를 병 · 復 회복할 복(부) · 付 부칠 부 · 簿 장부 부 · 拂 떨 불(필) · 備 갖출 비 · 婢 계집종 비 · 司 맡을 사 · 師 스승 사 · [삭] 削 깎을 삭
9	萬 일만 만 · 望 바랄 망 · 盟 맹세할 맹 · 鳴 울 명 · 牧 기를 목 · 務 힘쓸 무 · 般 일반 반 · 邦 나라 방 · 佰 맏 백 · 病 병들 병 · 腹 배 복 · 否 아니 부(비) · 扶 도울 부 · [북] 北 북녘 북(배) · 碑 비석 비 · 史 사기 사 · 死 죽을 사 · 仕 벼슬 사
10	漫 부질없을 만 · 網 그물 망 · 猛 사나울 맹 · 銘 새길 명 · 物 만물 물 · 訪 찾을 방 · 柏 잣나무 백 · [법] 法 법 법 · 屛 병풍 병 · 福 복 복 · 附 붙을 부 · [붕] 朋 벗 붕 · 鼻 코 비 · 捨 버릴 사 · 斜 비낄 사
11	慢 거만할 만 · 梅 매화나무 매 · [면] 免 면할 면 · 毛 털 모 · 無 없을 무 · 勿 말 물 · [밀] 密 빽빽할 밀 · [반] 飯 밥 반 · [배] 杯 잔 배 · [벽] 壁 벽 벽 · [보] 步 걸음 보 · [본] 本 근본 본 · [부] 府 마을 부 · [분] 分 나눌 분 · [비] 比 건줄 비 · 貧 가난할 빈 · 寺 절 사 · 射 쏠 사(야) · 蛇 뱀 사 · [산] 山 메 산
12	滿 찰 만 · 媒 중매 매 · 面 낯 면 · 母 어미 모 · [몰] 沒 빠질 몰 · 貿 무역할 무 · 盤 쟁반 반 · 傍 곁 방 · 帛 폐백 백 · 番 차례 번 · 碧 푸를 벽 · 保 보전할 보 · 複 겹칠 복 · 負 질 부 · 奔 달아날 분 · 崩 무너질 붕 · 妃 왕비 비 · 頻 자주 빈 · 賓 손 빈 · 似 같을 사 · 詐 속일 사 · 産 낳을 산 · 算 셈할 산 · 散 흩을 산
13	灣 물굽이 만 · 賣 팔 매 · 勉 힘쓸 면 · 某 아무 모 · 夢 꿈 몽 · 霧 안개 무 · 米 쌀 미 · 朴 순박할 박 · 拔 뺄 발 · 背 등 배 · 煩 번거로울 번 · [변] 報 고할 보 · 奉 받들 봉 · 浮 뜰 부 · 扮 썰 분 · 粉 가루 분 · 批 비평할 비 · 殯 빈소 빈 · 斯 이 사 · 私 사사 사 · 絲 실 사 · 酸 초 산

[상]
喪 잃을 상　商 장사 상　常 항상 상　祥 상서로울 상　桑 뽕나무 상　相 서로 상　狀 모양 상(장)　尙 오히려 상　床 평상 상　上 윗 상　賞 상줄 상　嘗 맛볼 상　償 갚을 상　霜 서리 상　裳 치마 상　像 형상 상　傷 상할 상　詳 자세할 상　想 생각할 상　象 형상 상

[삼]
三 석 삼　森 나무빽빽할 삼

[살]
殺 죽일 살(쇄)

[새]
塞 변방 새(삭)

[색]
色 빛 색　索 찾을 색(삭)

[생]
生 날 생

[서]
緖 실마리 서　署 관청 서　暑 더위 서　舒 펼 서　壻 사위 서　徐 천천할 서　庶 여럿 서　恕 용서할 서　序 차례 서　書 글 서　西 서녁 서

[석]
釋 해석할 석　惜 아낄 석　昔 옛 석　析 나눌 석　石 돌 석　夕 저녁 석　席 자리 석

[선]
鮮 생선 선　善 착할 선　船 배 선　宣 베풀 선　仙 신선 선　先 먼저 선　旋 돌 선　線 실 선　禪 사양할 선　選 가릴 선

[설]
說 말씀 설(세)　洩 샐 설(예)　雪 눈 설　舌 혀 설　設 베풀 설

[섭]
涉 물건널 섭

[성]
星 별 성　姓 성 성　性 성품 성　成 이룰 성　城 재 성　盛 성할 성　聖 성스러울 성　誠 정성 성　聲 소리 성　省 살필 성(생)

[세]
稅 세금 세　歲 나이 세　勢 세력 세　細 가늘 세　洗 씻을 세　世 인간 세

[소]
少 적을 소　小 작을 소　騷 떠들 소　蘇 깨어날 소　燒 불사를 소　巢 집 소　疏 성길 소　紹 이을 소　訴 소송할 소　掃 쓸 소　素 흴 소　逍 끌 소　笑 웃을 소　昭 밝을 소　召 부를 소　所 바 소

[속]
屬 붙을 속(촉)　續 이을 속　粟 식량 속　速 빠를 속　俗 풍속 속　束 묶을 속

[손]
孫 손자 손　損 덜 손　遜 순할 손

[송]
頌 칭송할 송　誦 욀 송　訟 소송할 송　松 소나무 송　送 보낼 송

[쇄]
刷 인쇄 쇄　鎖 쇠사슬 쇄

[쇠]
衰 쇠할 쇠(최)

[수]
殊 다를 수　帥 거느릴 수　雖 비록 수　首 머리 수　輸 보낼 수　受 받을 수　秀 빼어날 수　樹 나무 수　收 거둘 수　隨 따를 수　數 셀 수(삭)　守 지킬 수　需 쓸 수　誰 누구 수　壽 목숨 수　睡 잠잘 수　水 물 수　手 손 수　修 닦을 수　授 줄 수　須 모름지기 수　愁 근심 수　遂 드디어 수

[숙]
叔 아재비 숙　孰 누구 숙　肅 엄숙할 숙　宿 잘 숙　淑 맑을 숙　熟 익을 숙

[순]
脣 입술 순　循 좇을 순　巡 순행할 순　盾 방패 순　殉 따라죽을 순　純 순수할 순　順 순할 순　瞬 눈깜짝일 순　舜 순임금 순

[술]
戌 개 술　述 베풀 술　術 재주 술

[숭]
崇 높을 숭

[습]
拾 주울 습(십)　習 익힐 습　濕 젖을 습　襲 엄습할 습

[승]
丞 이을 승　升 되 승　昇 오를 승　承 이을 승　乘 탈 승　勝 이길 승

[시]
試 시험할 시　視 볼 시　時 때 시　施 베풀 시　是 이 시　市 저자 시　示 보일 시　矢 화살 시　侍 모실 시　始 비로소 시　詩 시 시

[식]
識 알 식(지)　植 심을 식　食 먹을 식(사)　蝕 좀먹을 식　殖 번식할 식　式 법 식

[신]
伸 펼 신　臣 신하 신　辛 매울 신　申 납 신　神 귀신 신　新 새 신　晨 새벽 신　愼 삼갈 신　信 믿을 신　身 몸 신

[실]
失 잃을 실　室 집 실　實 열매 실

[심]
尋 찾을 심　深 깊을 심　沈 깊을 심　甚 심할 심　心 마음 심　審 살필 심

[십]
十 열 십

[아]
兒 아이 아　我 나 아　牙 어금니 아　芽 싹 아　亞 버금 아　雅 맑을 아　餓 주릴 아　阿 언덕 아

[악]
岳 큰산 악　惡 악할 악(오)　握 잡을 악

[안]
安 편안할 안　案 책상 안　眼 눈 안　雁 기러기 안　岸 언덕 안　顔 얼굴 안

[알]
謁 아뢸 알

[암]
巖 바위 암　暗 어두울 암

[압]
押 압수할 압(갑)　壓 누를 압(엽)

[야]
夜 밤 야　也 잇기 야　耶 어조사 야　野 들 야

[약]
若 같을 약　約 약속할 약　弱 약할 약　藥 약 약

[양]
讓 사양할 양　壤 흙덩이 양　養 기를 양　楊 버들 양　揚 날릴 양　陽 햇볕 양　洋 큰바다 양　羊 양 양　央 가운데 앙　殃 재앙 앙　仰 우러러볼 앙

[어]
御 모실 어　魚 물고기 어　於 어조사 어(오)　語 말씀 어　漁 고기잡을 어

[억]
抑 누를 억　億 억 억　憶 생각할 억

[언]
言 말씀 언　焉 어찌 언

[엄]
嚴 엄할 엄

[업]
業 일 업

[여]
予 나 여　余 나 여　汝 너 여　如 같을 여　與 줄 여　餘 남을 여　輿 수레 여

[역]
域 지경 역　逆 거스를 역　疫 전염병 역　易 바꿀 역(이)　役 부릴 역　亦 또 역

역: 譯 통역할 역 · 驛 역마 역

[연] 延 끌 연 · 沿 물따라갈 연 · 咽 삼킬 연(인) · 硏 갈 연 · 宴 잔치 연 · 軟 연할 연 · 硯 벼루 연 · 然 그럴 연 · 煙 연기 연 · 鉛 납 연 · 演 익힐 연 · 緣 인연 연 · 燕 제비 연 · 燃 불탈 연

[열] 悅 기쁠 열 · 熱 더울 열

[염] 炎 불꽃 염 · 染 물들일 염 · 鹽 소금 염

[엽] 葉 잎사귀 엽

[영] 永 길 영 · 泳 헤엄칠 영 · 英 꽃부리 영 · 迎 맞을 영 · 映 비칠 영 · 詠 읊을 영 · 榮 영화 영 · 影 그림자 영 · 營 경영할 영

[예] 銳 날카로울 예 · 豫 미리 예 · 藝 재주 예 · 譽 명예 예

[오] 五 다섯 오 · 午 낮 오 · 伍 다섯 오 · 吾 나 오 · 悟 깨달을 오 · 汚 더러울 오 · 烏 까마귀 오 · 梧 오동나무 오 · 娛 즐거울 오 · 嗚 탄식할 오 · 傲 거만할 오 · 誤 그릇 오

[옥] 屋 집 옥 · 獄 감옥 옥 · 玉 구슬 옥

[온] 溫 따뜻할 온

[옹] 翁 늙은이 옹

[와] 瓦 기와 와 · 臥 누울 와 · 蛙 개구리 와(왜)

[완] 完 완전할 완 · 緩 느릴 완

[왈] 曰 가로 왈

[왕] 王 임금 왕 · 往 갈 왕

[외] 外 바깥 외 · 畏 두려워할 외

[요] 凹 오목할 요 · 要 중요할 요 · 腰 허리 요 · 搖 흔들 요 · 遙 멀 요 · 謠 노래 요

[욕] 辱 욕될 욕 · 浴 목욕할 욕 · 欲 하고자할 욕 · 慾 욕심 욕

[용] 用 쓸 용 · 勇 날랠 용 · 容 얼굴 용 · 庸 떳떳할 용

[우] 于 어조사 우 · 尤 더욱 우 · 友 벗 우 · 牛 소 우 · 右 오른쪽 우 · 羽 깃 우 · 宇 집 우 · 雨 비 우 · 偶 짝 우 · 郵 우편 우 · 遇 만날 우 · 愚 어리석을 우 · 憂 근심 우 · 優 넉넉할 우 · 又 또 우

[운] 云 이를 운 · 雲 구름 운 · 韻 울릴 운 · 運 옮길 운

[웅] 雄 수컷 웅

[원] 元 으뜸 원 · 原 근원 원 · 垣 담 원 · 員 인원 원 · 遠 멀 원 · 院 집 원 · 願 원할 원 · 圓 둥글 원 · 園 동산 원 · 怨 원망할 원 · 援 도울 원 · 源 근원 원

[월] 月 달 월 · 越 넘을 월

[위] 危 위태할 위 · 位 벼슬 위 · 委 맡길 위 · 威 위엄 위 · 胃 밥통 위 · 爲 하 위 · 圍 둘레 위 · 偉 훌륭할 위 · 緯 씨 위 · 謂 이를 위 · 衛 호위할 위 · 慰 위로할 위

[유] 由 말미암을 유 · 幼 어릴 유 · 有 있을 유 · 誘 꾈 유 · 酉 닭 유 · 悠 멀 유 · 油 기름 유 · 乳 젖 유 · 柔 부드러울 유 · 猶 오히려 유 · 幽 그윽할 유 · 唯 오직 유 · 惟 생각할 유 · 裕 넉넉할 유 · 愈 우수할 유 · 遊 놀 유 · 維 이을 유 · 儒 선비 유

[육] 肉 고기 육 · 育 기를 육

[윤] 尹 다스릴 윤 · 閏 윤달 윤 · 潤 윤택할 윤

[은] 隱 숨을 은 · 銀 은 은 · 恩 은혜 은

[읍] 泣 소리없이울 읍 · 邑 고을 읍

[응] 應 응할 응

[의] 矣 어조사 의 · 宜 마땅 의 · 意 뜻 의 · 義 옳을 의 · 儀 거동 의 · 疑 의심할 의 · 醫 의원 의 · 議 의논할 의 · 衣 옷 의 · 依 의지할 의

[이] 二 두 이 · 已 이미 이 · 以 써 이 · 而 말이을 이 · 耳 귀 이 · 夷 오랑캐 이 · 移 옮길 이 · 異 다를 이 · 貳 두 이

[익] 翼 날개 익 · 益 더할 익

[인] 人 사람 인 · 刃 칼날 인 · 仁 어질 인 · 引 끌 인 · 因 인할 인 · 印 도장 인 · 忍 참을 인 · 姻 혼인할 인 · 寅 범 인 · 認 인정할 인

[임] 壬 천간 임 · 任 맡길 임 · 賃 빌릴 임

[입] 入 들 입

(天) [자] 子 아들 자 · 自 스스로 자 · 字 글자 자 · 姉 맏누이 자 · 玆 이 자 · 者 놈 자 · 刺 찌를 자(척) · 姿 맵시 자 · 恣 방자할 자 · 紫 자주빛 자 · 雌 암컷 자 · 資 재물 자 · 慈 사랑 자

[작] 作 지을 작 · 昨 어제 작 · 酌 잔질할 작 · 爵 벼슬 작

[잔] 殘 남을 잔

[잠] 暫 잠깐 잠 · 潛 잠길 잠 · 蠶 누에 잠

[장] 壯 장할 장 · 丈 길 장 · 墻 담 장 · 長 긴 장 · 莊 씩씩할 장 · 帳 휘장 장 · 場 마당 장 · 將 장수 장 · 章 글 장 · 掌 손바닥 장 · 葬 장사지낼 장 · 粧 단장할 장 · 張 베풀 장 · 裝 꾸밀 장 · 腸 창자 장 · 障 막을 장 · 藏 감출 장 · 臟 오장 장 · 獎 권장할 장

[쟁] 爭 다툴 쟁

[재] 才 재주 재 · 再 두 재 · 在 있을 재 · 材 재목 재 · 災 재앙 재 · 財 재물 재 · 栽 심을 재 · 裁 마를 재 · 載 실을 재

[저] 低 낮을 저 · 底 밑 저 · 箸 나타날 저(착) · 貯 쌓을 저 · 抵 막을 저

[적] 的 저녁 적 · 赤 붉을 적 · 寂 고요할 적 · 賊 도둑 적 · 跡 발자취 적 · 摘 딸 적 · 敵 원수 적 · 適 맞을 적 · 滴 물방울 적 · 積 쌓을 적 · 績 길쌈 적 · 蹟 자취 적 · 籍 호적 적

[전] 田 밭 전 · 全 온전할 전 · 典 법 전 · 前 앞 전 · 展 펼 전 · 專 오로지 전 · 電 번개 전 · 傳 오로지 전 · 戰 싸움 전 · 錢 돈 전 · 轉 구를 전

[절] 切 끊을 절 · 折 꺾을 절 · 節 절박할 절(체)

漢字 索引 (ㅈ～ㅊ)

절 — 絶 끊을 절 · 節 마디 절

[점] — 占 점칠 점 · 店 가게 점 · 漸 차차 점 · 點 점 점

[접] — 接 맞을 접 · 蝶 나비 접

[정] — 丁 고무래 정 · 井 우물 정 · 正 바를 정 · 整 정돈할 정 · 廷 조정 정 · 靜 고요 정 · 定 정할 정 · 征 칠 정 · 政 정사 정 · 亭 정자 정 · 貞 곧을 정 · 訂 바로잡을 정 · 頂 곧을 정 · 停 머무를 정 · 情 뜻 정 · 程 법 정 · 淨 깨끗할 정 · 精 정할 정

제 — 弟 아우 제 · 制 지을 제 · 帝 임금 제 · 除 제할 제 · 祭 제사 제 · 第 차례 제 · 提 들 제 · 製 지을 제 · 際 사귈 제 · 齊 가지런할 제 · 諸 모두 제 · 題 제목 제 · 濟 구제할 제

조 — 早 이를 조 · 兆 억조 조 · 助 도울 조 · 祖 할아버지 조 · 租 세금 조 · 曹 마을 조 · 造 지을 조 · 條 가지 조 · 朝 아침 조 · 照 비칠 조 · 調 고를 조 · 潮 조수 조 · 操 잡을 조 · 燥 마를 조

족 — 足 발 족 · 族 겨레 족

[존] — 存 있을 존 · 尊 높을 존

[졸] — 卒 군사 졸 · 拙 옹졸할 졸

[종] — 宗 마루 종 · 從 좇을 종 · 終 마칠 종 · 種 씨 종 · 鍾 쇠북 종 · 縱 세로 종

좌 — 左 왼쪽 좌 · 坐 앉을 좌 · 佐 도울 좌 · 座 자리 좌

[죄] — 罪 허물 죄

주 — 主 주인 주 · 朱 붉을 주 · 舟 배 주 · 州 고을 주 · 走 달아날 주 · 周 두루 주 · 注 물댈 주 · 宙 집 주 · 柱 기둥 주 · 株 그루 주 · 洲 물가 주 · 酒 술 주 · 住 머무를 주

[죽] — 竹 대 죽

[준] — 准 평평할 준 · 俊 준걸 준 · 準 법도 준 · 遵 따라갈 준

[중] — 中 가운데 중 · 仲 버금 중 · 重 무거울 중 · 衆 무리 중

[즉] — 即 곧 즉

[증] — 曾 일찍 증 · 增 더할 증 · 憎 미워할 증 · 贈 줄 증 · 證 증거 증 · 症 병세 증 · 烝 증기 증

[지] — 之 갈 지 · 止 그칠 지 · 只 다만 지 · 旨 뜻 지 · 至 이를 지 · 地 땅 지 · 志 뜻 지 · 知 알 지 · 持 가질 지 · 指 손가락 지 · 智 지혜 지 · 誌 기록할 지 · 紙 종이 지 · 遲 더딜 지 · 祉 복 지

직 — 直 곧을 직 · 職 벼슬 직 · 織 짤 직

[진] — 辰 별 진(신) · 珍 보배 진 · 振 떨칠 진 · 眞 참 진 · 陣 벌일 진 · 陳 베풀 진 · 診 진찰할 진 · 盡 다할 진 · 進 나아갈 진 · 鎭 진압할 진 · 殄 멸할 진

질 — 姪 조카 질 · 秩 차례 질 · 疾 병 질 · 質 바탕 질(지)

[집] — 執 잡을 집 · 集 모을 집

[징] — 徵 부를 징 · 懲 징계할 징

大 (ㅊ)

[참] — 參 참여할 참(삼) · 慘 슬플 참 · 慙 부끄러울 참

차 — 差 어긋날 차 · 借 빌릴 차 · 此 이 차 · 且 또 차 · 次 버금 차

[차] — 察 살필 찰

착 — 捉 잡을 착 · 着 붙을 착 · 錯 그를 착(조)

[찬] — 贊 찬성할 찬 · 讚 칭찬할 찬

채 — 菜 나물 채 · 採 캘 채 · 彩 무늬 채 · 債 빚 채

[책] — 冊 책 책 · 責 꾸짖을 책 · 策 꾀 책

[천] — 千 일천 천 · 仟 일천 천 · 天 하늘 천 · 川 내 천 · 泉 샘 천 · 淺 얕을 천 · 遷 옮길 천 · 薦 드릴 천 · 踐 밟을 천 · 賤 천할 천

척 — 斥 내칠 척 · 尺 자 척 · 拓 넓힐 척(탁) · 戚 진척 척 · 徹 관철할 척

철 — 鐵 쇠 철 · 哲 밝을 철 · 凸 볼록할 철 · 綴 잇대 철 · 轍 바퀴자국 철

[첨] — 尖 뾰족할 첨 · 添 더할 첨

[첩] — 妾 첩 첩

[청] — 靑 푸를 청 · 淸 맑을 청 · 晴 갤 청 · 請 청할 청 · 聽 들을 청 · 廳 관청 청

[체] — 替 바꿀 체 · 遞 우체 체 · 體 몸 체 · 觸 닿을 촉

[초] — 焦 태울 초 · 草 풀 초 · 秒 초침 초 · 超 뛰어넘을 초 · 礎 주춧돌 초 · 抄 베낄 초 · 初 처음 초 · 招 부를 초 · 肖 같을 초

[촉] — 促 재촉할 촉 · 燭 촛불 촉 · 觸 닿을 촉

[촌] — 寸 마디 촌 · 村 마을 촌

[총] — 銃 총 총 · 聰 귀밝을 총 · 總 거느릴 총

[최] — 最 가장 최 · 催 재촉할 최

[추] — 抽 뽑을 추 · 秋 가을 추 · 追 쫓을 추 · 推 밀 추(퇴) · 醜 추할 추

[축] — 縮 줄일 축 · 畜 가축 축 · 逐 쫓을 축 · 築 쌓을 축 · 蓄 저축할 축 · 丑 소 축 · 祝 빌 축

[춘] — 春 봄 춘

[출] — 出 날 출

[충] — 充 채울 충 · 忠 충성 충 · 衝 찌를 충 · 蟲 벌레 충

[측] — 側 곁 측 · 測 측량할 측

[층] — 層 층 층

[치] — 治 다스릴 치 · 致 이를 치 · 恥 부끄러울 치 · 値 값 치 · 置 둘 치 · 稚 어릴 치 · 齒 이 치

[칙] — 則 법 칙(즉)

[친] — 親 친할 친

[칠] — 七 일곱 칠 · 漆 옷칠할 칠

[침] — 沈 잠길 침(심) · 枕 베개 침 · 侵 범할 침 · 針 바늘 침 · 浸 적실 침 · 寢 잠잘 침

[칭] — 稱 일컬을 칭

[취] — 趣 취미 취 · 吹 불 취 · 取 취할 취 · 臭 냄새 취 · 醉 취할 취

● ㅋ

[쾌] 快 쾌할 쾌

● ㅌ

[타] 他 다를 타 · 打 칠 타 · 妥 타협할 타 · 墮 떨어질 타
[탁] 托 맡길 탁 · 琢 쫄 탁 · 濁 흐릴 탁 · 濯 빨 탁
[탄] 炭 숯 탄 · 彈 탄알 탄 · 歎 탄식할 탄
[태] 太 클 태 · 殆 위태로울 태 · 態 모양 태 · 怠 게으를 태 · 泰 클 태
[택] 擇 가릴 택 · 澤 못 택 · 宅 집 택(댁)
[토] 土 흙 토 · 吐 토할 토 · 兎 토끼 토 · 討 칠 토
[통] 通 통할 통 · 統 거느릴 통 · 痛 아플 통
[퇴] 退 물러날 퇴
[투] 投 던질 투 · 透 통할 투 · 鬪 싸울 투
[특] 特 특별할 특

● ㅍ

[파] 波 물결 파 · 派 물갈래 파 · 破 깨뜨릴 파 · 播 뿌릴 파 · 罷 파할 파 · 頗 치우칠 파
[판] 判 판단할 판 · 板 널 판 · 版 조판 판 · 販 팔 판
[팔] 八 여덟 팔 · 捌 깨뜨릴 팔
[패] 貝 조개 패 · 敗 패할 패
[편] 片 조각 편 · 便 편할 편 · 遍 두루 편 · 篇 책 편 · 編 엮을 편
[폐] 閉 닫을 폐 · 肺 허파 폐 · 廢 폐할 폐 · 弊 폐단 폐 · 幣 화폐 폐
[평] 平 평평할 평 · 坪 평수 평 · 評 평론할 평
[포] 布 베 포 · 包 쌀 포 · 抱 안을 포 · 胞 태 포 · 捕 잡을 포 · 飽 배부를 포 · 浦 물가 포 · 鋪 가게 포(폭)
[폭] 幅 넓이 폭 · 爆 폭발할 폭 · 暴 사나울 포(폭)
[표] 表 거죽 표 · 票 표 표 · 標 표할 표 · 漂 들 표
[품] 品 물건 품
[풍] 豊 풍년 풍 · 楓 단풍나무 풍 · 風 바람 풍
[피] 皮 가죽 피 · 彼 저 피 · 被 입을 피 · 疲 고달플 피 · 避 피할 피
[필] 匹 짝 필 · 必 반드시 필 · 畢 마칠 필

● ㅎ

[하] 下 아래 하 · 何 어찌 하 · 河 물 하 · 荷 멜 하 · 夏 여름 하 · 賀 하례할 하
[학] 學 배울 학 · 鶴 학 학
[한] 閑 한가할 한 · 寒 찰 한 · 恨 원한 한 · 汗 땀 한 · 旱 가물 한 · 漢 한수 한 · 韓 나라 한 · 限 한정 한
[할] 割 나눌 할
[함] 咸 다 함 · 含 머금을 함 · 陷 빠질 함 · 函 상자 함 · 艦 싸움배 함
[항] 巷 거리 항 · 行 갈 행(항) · 抗 항거할 항 · 恒 항상 항 · 港 항구 항 · 項 목 항 · 航 배로물건널 항 · 向 향할 항
[해] 亥 돼지 해 · 害 해칠 해 · 海 바다 해 · 該 해당할 해 · 解 풀 해
[핵] 核 씨 핵 · 劾 캐물을 핵
[행] 幸 다행 행 · 行 갈 행(항)
[향] 享 누릴 향 · 香 향기 향 · 鄕 고을 향 · 響 울릴 향 · 向 향할 향
[허] 許 허락할 허 · 虛 빌 허
[헌] 軒 추녀끝 헌 · 憲 법 헌 · 獻 드릴 헌
[험] 驗 시험할 험 · 險 험할 험
[혁] 革 가죽 혁
[현] 玄 검을 현 · 現 나타날 현 · 弦 활시위 현 · 絃 악기줄 현 · 賢 어질 현 · 縣 고을 현 · 懸 매달 현 · 顯 나타날 현
[혈] 穴 구멍 혈 · 血 피 혈
[협] 協 도울 협 · 脅 갈비 협
[형] 兄 맏 형 · 刑 형벌 형 · 亨 형통할 형 · 形 얼굴 형 · 螢 반딧불 형
[혜] 兮 어조사 혜 · 惠 은혜 혜 · 慧 지혜 혜
[호] 好 좋을 호 · 虎 범 호 · 呼 부를 호 · 胡 오랑캐 호 · 浩 넓고클 호 · 毫 터럭 호 · 湖 호수 호 · 豪 호걸 호 · 號 부를 호 · 護 보호할 호 · 乎 어조사 호 · 戶 집 호 · 互 서로 호
[혹] 或 혹 혹 · 惑 의혹 혹
[혼] 混 섞을 혼 · 魂 넋 혼 · 昏 어두울 혼 · 婚 혼인할 혼
[홀] 忽 홀연 홀
[홍] 弘 클 홍 · 洪 넓을 홍 · 紅 붉을 홍 · 鴻 큰기러기 홍
[화] 話 이야기 화 · 華 빛날 화 · 貨 재물 화 · 火 불 화 · 化 될 화 · 禾 벼 화 · 花 꽃 화 · 和 화할 화 · 畵 그림 화(획) · 禍 재화 화
[확] 確 확실할 확 · 擴 늘릴 확 · 穫 곡식거둘 확
[환] 丸 알 환 · 桓 굳셀 환 · 患 근심 환 · 換 바꿀 환 · 還 돌아올 환 · 環 두레 환 · 歡 기뻐할 환
[황] 況 하물며 황 · 荒 거칠 황 · 皇 임금 황 · 黃 누를 황 · 煌 빛날 황
[회] 回 돌아올 회 · 灰 재 회 · 悔 뉘우칠 회 · 廻 돌 회 · 會 모을 회 · 懷 품을 회
[횡] 橫 가로 횡
[효] 孝 효도 효 · 效 본받을 효 · 曉 새벽 효
[후] 侯 제후 후 · 候 날씨 후 · 喉 목구멍 후 · 厚 두터울 후 · 後 뒤 후
[훈] 訓 가르칠 훈
[훼] 毁 헐 훼
[휘] 揮 휘두를 휘 · 輝 빛날 휘
[휴] 休 쉴 휴 · 携 이끌 휴
[흉] 凶 흉할 흉 · 胸 가슴 흉
[흑] 黑 검을 흑
[흠] 欠 하품 흠
[흡] 吸 숨들이쉴 흡
[흥] 興 일어날 흥
[획] 劃 그을 획 · 獲 얻을 획
[희] 希 바랄 희 · 稀 드물 희 · 喜 기쁠 희 · 熙 빛날 희 · 噫 탄식할 희(애) · 戱 희롱할 희